ESPASA JUVENIL

Trotón, mi perro

BEVERLY CLEARY

Traducción de
Amalia Martín-Gamero

47

ESPASA

ESPASA JUVENIL

Editora: Nuria Esteban Sánchez
Diseño de colección: Juan Pablo Rada
Ilustraciones de interior: Paul O. Zelinsky
Ilustración de cubierta: Juan Pablo Rada

———————

© Espasa Calpe, S. A.
© Beverly Cleary
© De la traducción: Amalia Martín-Gamero
Título original: *Strider*

———————

Primera edición: abril, 1992
Cuarta edición: marzo, 2001

———————

Depósito legal: M. 7.978-2001
I.S.B.N.: 84-239-9017-6

Espasa, en su deseo de mejorar sus publicaciones, agradece-
rá cualquier sugerencia que los lectores hagan al departamen-
to editorial por correo electrónico: sugerencias@espasa.es

Impreso en España/Printed in Spain
Impresión: Huertas, S. A.

Editorial Espasa Calpe, S. A.
Carretera de Irún, km 12,200. 28049 Madrid

A Malcolm

Del diario de Leigh Botts

Esta tarde, cuando mi madre se marchaba a su trabajo en el hospital, me dijo por millonésima vez:

—Leigh, por favor, arregla tu habitación. No hay disculpa para semejante desorden. Y no te olvides de los trastos de debajo de la cama.

—Mamá, no seas regañona —contesté yo—. Me voy a casa de Barry.

Me plantó un beso en el pelo y me dijo:

—El cuarto primero, Barry después. Además, ¿qué sería del mundo si no hubiese madres regañonas? Todo sería un caos.

Quizá tenga razón. Mi cuarto está hecho un barullo. Saqué toda la porquería de debajo de la cama. En medio de toda clase de calcetines viejos, papeles del colegio, construcciones deshechas, libros sin encua-

dernar (hasta un libro de la biblioteca. ¡Vaya...!) y otras cosas, encontré el diario que escribí hace un par de años, cuando era un chaval desorientado de sexto. Mis padres se acababan de divorciar y mi madre se había mudado conmigo a Pacific Grove, donde yo era un chico nuevo en el colegio, lo cual no resultaba nada fácil.

Me senté en el suelo a leer el diario y, cuando terminé, seguí sentado. ¿Qué había cambiado?

Mi padre sigue conduciendo su gran camión con remolque —que es de esos que los camioneros llaman tractor— y pasando la mayor parte del tiempo en la carretera, y retrasándose con las mensualidades de mi manutención, u olvidándose de ellas. No lo veo con frecuencia, pero no me enfado tanto por esto como cuando estaba en sexto. Ya no me dan ganas de llorar, pero aún me duele si no llama por teléfono cuando ha dicho que lo va a hacer. Siempre que veo un gran camión, me invade el nerviosismo hasta que veo que papá no es el conductor. Ojalá... pero, bueno, hay que olvidarlo.

Mi madre ha terminado su curso de ayudante de enfermera y trabaja en el hospital desde las tres de la tarde hasta las once de la noche porque en ese turno se cobra más que en el de día. Por las mañanas estudia para hacerse enfermera titulada y así ganar más dinero. Todavía vivimos en lo que nuestra patrona llama una «encantadora casita con jardín», pero que yo llamo un chamizo. Mamá está buscando un apartamento, hasta ahora sin suerte.

Dos veces a la semana paso la fregona en el «Servicio de Comidas Katy», donde mamá trabajaba

antes de obtener su diploma. Katy me da cosas de comer muy ricas. Me gusta ganarme el dinero, pero cuando duermo pienso en que los cuadrados del linóleum de Katy podrían utilizarse como tablero de ajedrez.

Mamá, que pensaba que la tele era uno de los más grandes males del universo, finalmente mandó que arreglasen nuestro aparato porque mis notas eran buenas y había dejado de parecerle que la tele me iba a pudrir la sesera. Al principio lo veía todo, hasta que comencé a aburrirme y me limité a las noticias y a los programas sobre animales. Entonces empecé a pensar que todos los leones de la selva africana de Serengeti debían de tener su peluquero particular. Eso me dejaba tan sólo las noticias, que a veces me preocupan. Si veo un accidente de circulación y un camión colgando sobre el borde de un puente, o toneladas de tomates desperdigados sobre la carretera, apenas puedo respirar hasta que veo que el conductor no es mi padre.

Hay una parte de mi diario que me hizo sonreír y es cuando digo que quiero algún día ser un escritor famoso como Boyd Henshaw. A lo mejor sigo queriéndolo, o a lo mejor no, pero me alegro de que cuando le escribí me dijese que debía escribir mi diario.

Me preocupa lo que voy a hacer en la vida, y lo mismo le ocurre a mi madre. Mi padre está probablemente demasiado preocupado con llegar antes del plazo límite de entrega de un cargamento de lechugas, a fin de que no se le pudran, como para tan siquiera pensar en mí. O acaso esté en alguna pequeña área de descanso para camiones, perdiendo el tiempo con los vídeo-juegos.

Me he divertido escribiendo hasta la última frase de esto. A lo mejor vuelvo a escribir en algún cuaderno, pero no todos los días, únicamente de vez en cuando, como ahora, en que me apetece escribir algo.

La estación de gasolina de al lado ha dejado de hacer pim-pim, lo cual indica que son más de las diez. Mamá llega a casa hacia las once y media, y mi cuarto sigue hecho un batiburrillo.

Pero no hay problema. A excepción de los libros y del diario, voy a echar todo al cubo de la basura.

Acabo de acordarme. Me olvidé de Barry.

7 de junio

¡Hoy tengo algo importante que contar! La niebla de verano estaba tan baja que parecía que el mundo entero goteaba. Mamá se fue a clase y nuestro chamizo se quedó tan solitario que subí a ver a Barry. Me gusta ir a su casa, grande y vetusta, y construida en lo alto de una cuesta, de manera que tiene muy buena vista sobre la bahía cuando se levanta la niebla. En la casa todo es viejo y confortable y huele a que están guisando cosas ricas. La madrastra de Barry, la señora Brinkerhoff, es regordeta, pero esto no le preocupa como les preocupa a las amigas de mamá el ganar una pizca de peso.

La casa de Barry está llena de gatos, hámsters en jaulas y hermanas pequeñas. En cierta ocasión vi una tortuga debajo del sofá, pero no la he vuelto a ver. A veces está allí una abuela que hace jerseys con una lana muy suave, con dibujos fantásticos que va inven-

tando sobre la marcha. Barry dice que los vende a una *boutique* muy cara por mucho dinero. El contemplar cómo mete y saca las agujas de los vistosos colores a toda prisa me fascina.

La familia Brinkerhoff está compuesta por los padres, Barry y cinco hermanas pequeñas. Dos niñas son del padre de Barry, dos de su madrastra y la pequeña, que gatea y a la que le gusta jugar al escondite por los rincones, de los dos. A veces parece que las niñas son más de cinco, porque traen a sus amigas y todas se disfrazan con trajes viejos que la señora Brinkerhoff guarda en una gran caja.

Esta mañana había un puñado de niñas, de rodillas en las sillas alrededor de la mesa de la cocina, haciendo palomitas de maíz en el aparato eléctrico. Cuando lo vaciaron en un bol, Barry y yo cogimos algunas.

Las niñas trataron de que apartásemos las manos.

—No es para comerlo —dijo una de ellas.

—Es para encogerlo.

Eso nos dejó patidifusos. ¿Quién ha oído hablar de encoger palomitas?

Las niñas se afanaban en echar, de una en una, las palomitas, perfectamente buenas, en un cuenco con agua para ver cómo se encogían hasta quedar tan pequeñas que nadie podría comerlas, excepto tal vez un hámster.

—Eso que estáis haciendo es una estupidez —dijo Barry a las niñas.

—No lo es —dijo la hermana mayor. Betsy creo que se llama—. Estamos realizando un experimento científico para demostrar que las palomitas tienen me-

moria. Si se echa una en agua, recuerda que se espera que sea pequeña y dura en vez de grande y blanda.

Barry y yo cogimos más palomitas.

—Estáis siendo perversos con las palomitas —dijo una de las niñas.

Esto me hizo preguntarme qué recordarían las palomitas cuando yo las masticase.

Barry y yo nos fuimos a su cuarto a trabajar en una maqueta de automóvil antiguo con muchas piezas pequeñas. Si poníamos pegamento en una pieza y no podíamos encontrar dónde correspondía, el plástico se derretía y la pieza no encajaba. Eso nos ocurrió un par de veces. Luego a mí se me cayó pegamento en la capota y cuando traté de limpiarlo también se quitó el brillo. Lo gracioso era que en el fondo no me importaba mucho.

Yo miré a Barry, y él me miró a mí. Y entonces me di cuenta de que los dos estábamos pensando lo mismo al mismo tiempo: *que ya éramos demasiado mayores para las maquetas.* Sin decir nada, echamos las piezas del automóvil a la papelera y, al pasar por la cocina, cogimos algunas palomitas más.

Ahí llega el coche de mamá, es casi media noche, y yo debería estar durmiendo, pero ni siquiera he llegado a la parte mejor. Mañana escribiré más sobre el día de hoy.

14

Vuelta al día de ayer. Hay tantos sitios por donde nuestras madres no nos dejan deambular, como el Palacio de los Helados y el Salón de los vídeo-juegos, que nos encaminamos hacia la playa sin un motivo especial. La playa era sencillamente un sitio donde ir. El aire húmedo nos ponía las piernas con carne de gallina, pues llevábamos pantalones cortos. La niebla que goteaba de los eucaliptos hacía que oliesen a gato viejo.

La playa estaba tan gris y tan fría que la única persona que había por allí era un anciano andrajoso que nosotros llamamos señor Presidente, porque siempre está diciendo que si él fuera presidente haría algunos cambios en este país. Recorre las playas y los parques arrastrando dos sacos de arpillera, uno para cristales rotos y botellas de cerveza, el otro para latas, a fin de que los niños no se corten los pies. Algunas personas creen que está chalado porque vive en una vieja camioneta de una panadería, pero nosotros no, y a veces le ayudamos.

Al pie de los escalones que bajan a la playa, al lado del malecón, había un perro sentado en la arena. Era de color tostado con algunas pintas blancas y una mancha blanca en medio de la cara. Tenía aspecto fuerte para ser un perro de tamaño mediano.

—Hola, perro —dije yo, y pensé en mi ex perro *Bandido* y en lo que nos solíamos divertir antes del divorcio, pues después mamá se quedó conmigo y papá con *Bandido*.

Este perro tenía aspecto preocupado y aullaba de vez en cuando.

El señor Presidente se acercó arrastrando sus sacos por la arena.

—Este perro está sentado ahí desde ayer —dijo—. Sin collar, sin licencia, sin nada. Lo único que hace es estar sentado muy triste.

—Vamos, compañero —dije yo al perro dándome unos golpecitos en la rodilla.

El perro no se movió. Le rasqué el pecho, donde a *Bandido* le gustaba que le rascasen. El perro levantó la vista hacia mí con las orejas gachas y la mirada más triste que jamás he visto en un perro. Si los perros llorasen, este perro estaría llorando a mares.

—Vamos, perrito —dijo Barry.

El perro meneó el rabo, que tenía recortado. No lo meneó con alegría. Era un meneo de preocupación. Los perros pueden decir mucho con el rabo, o con lo que la gente les deja del rabo. Si tuviese rabo, lo habría tenido entre las piernas.

—Es como si alguien le hubiese dicho que se quedase ahí —dijo el señor Presidente—. Si se queda mucho más tiempo, vendrá el perrero y lo arrastrará a la perrera.

—Vamos, chico —le dije cariñosamente, pero el perro no se movió.

—Si yo gobernase este país, colgaría a todo el que abandona a un animal —dijo el señor Presidente, y volvió a su tarea de recoger las botellas vacías que la gente deja en la playa.

Barry y yo atravesamos penosamente la arena seca hasta la arena mojada, esperando los dos que el perro nos siguiese, pero no lo hizo. Yo no podía olvidar la expresión de la cara de aquel perro. Sé lo que

se siente cuando le dejan a uno atrás. Probablemente yo tengo la misma expresión en la cara cuando mi padre y *Bandido* vienen a verme y luego se marchan.

Al llegar a la orilla, Barry dijo:

—¿Te acuerdas de aquella película a la que nos llevó mi padre que empezaba con un montón de chicos corriendo al borde del agua?

Comprendí su idea. Los dos nos quitamos los zapatos y los calcetines y empezamos a correr por la playa, pisando las olitas que se arrastraban bajo nuestros pies. El agua casi nos congelaba los dedos de los pies. Mientras corríamos, casi podía oír la banda sonora de aquella película.

Cuando empezamos a jadear, hicimos como si estuviésemos corriendo a cámara lenta, lo mismo que habíamos visto en la película. No dejé de pensar en todo el tiempo en el pobre perro, tan triste, esperando a alguien que no llegaba, que tal vez no iba a llegar nunca. La gente puede ser muy perversa algunas veces.

De repente el perró echó a correr, nos alcanzó y siguió corriendo a nuestro lado. Corrimos más de prisa y él lo hizo también.

—Muy bien, *Trotón* —dije habiendo dejado ya de representar un papel en una película.

Me parece que le llamé *Trotón* porque hay un club de corredores que se llama los trotones de Bayside, y *Trotón* me pareció un buen nombre para un perro que corre.

Cuando llegamos a los zapatos y calcetines que habíamos dejado en la playa, *Trotón* se sacudió y vol-

18

vió mohíno y alicaído al sitio al lado del malecón donde le habíamos visto por primera vez. Parecía como si se sintiese desgraciado y culpable.

—Pobre *Trotón* —dijo Barry—. Seguro que hay algo que le preocupa.

No me sorprendió que Barry llamase al perro *Trotón*. Generalmente estamos de acuerdo.

—Vamos a llevárnoslo a casa —dije mientras trataba de quitarme la arena de entre los dedos de los pies con los calcetines—. A lo mejor podemos encontrar a su dueño antes de que lo coja el encargado de la perrera.

Cuando nos pusimos los zapatos y los calcetines húmedos en los pies llenos de arena, le llamamos cariñosamente y le silbamos, pero *Trotón* no se movió. Sencillamente parecía preocupado y confundido como si quisiese seguirnos, pero supiese que no debía. *Trotón* no sabe hablar pero sí sabe expresarse.

Empezaba a aparecer el sol y también empezaban a aparecer los surfistas que luchaban por ponerse los trajes mojados al lado de sus coches. Aunque preguntamos a la gente que había por allí, nadie había visto antes a aquel perro.

Desistimos y nos fuimos hacia mi chamizo porque estaba más cerca que la casa de Barry. Ir con los calcetines mojados llenos de arena no era nada divertido.

¡Vaya! Ahí viene mi madre. Me haré el dormido. No tengo intención de escribir una novela. Seguiré mañana.

Al escribir todo esto no me siento tan solo por la noche y cuando estoy ocupado me olvido de escuchar por si hay ruidos raros.

Para seguir, diré que mamá no había vuelto todavía de clase cuando Barry y yo vinimos de la playa. Nos sentamos en el suelo del cuarto de baño con los pies en la ducha para quitarnos la arena de los dedos de los pies. No hablamos mucho.

—Me apuesto algo a que *Trotón* tiene hambre —dijo Barry finalmente.

—Y sed —dije yo.

Volvimos corriendo a la playa, con un par de perritos calientes (lo siento, mamá), una botella de agua y un cuenco, como si a *Trotón* le fuesen a arrastrar a la cámara de gas si no llegábamos a tiempo.

¡El perro seguía allí! Se bebió el agua, devoró los perros calientes y nos miró como si le hubiésemos salvado la vida. Quizá sea lo que la gente trata de describir cuando habla de una vida perra.

Barry y yo tratamos de engatusar a *Trotón* para que nos siguiese. No lo tocamos, tan sólo tratamos de persuadirle. Pudimos comprender que estaba pensando qué debía hacer, y finalmente tomó una decisión. Dio unos pasos hacia nosotros, luego unos pocos más y después empezó a seguirnos.

El señor Presidente apareció arrastrando sus sacos.

—Una buena acción en un mundo perverso —fue todo lo que dijo.

—¿Qué vamos a hacer con él? —preguntó Barry cuando volvíamos a mi casa.

—Quedárnoslo —dije yo, y recordé que mi madre siempre me dice: «Leigh, haz siempre lo que debas», así que añadí—: Hasta que telefoneemos a la Sociedad Protectora de Animales para saber si alguien ha preguntado por él.

—No hay quien le diga a un perro que se quede en un sitio y que luego telefonee a la SPA —dijo Barry, pero admitió que yo tenía razón.

La señora de la SPA dijo que nadie había preguntado por un perro que respondiese a la descripción de *Trotón*, pero ¿no querríamos un compañero para él? Tomó nuestro número de teléfono, por si acaso, aunque no parecía muy esperanzada, lo cual nos complació bastante.

Después de olisquear por el chamizo, *Trotón* se desplomó en la alfombra comprada en la tienda de oportunidades y se durmió como si llevase una semana sin dormir. Barry y yo nos sentamos en el sofá y nos quedamos mirándole. Incluso en el caso de que mamá me dejase quedarme con *Trotón* hasta que empiece el colegio, sabía que no había manera de podérmelo quedar para siempre estando los dos tanto tiempo fuera de casa. Además, había que pensar en nuestra casera, la señora Smerling. Mi madre dice que no debo llamarla vieja bruja, aunque lo sea. Me parece que, cuando nos mudamos, dijo algo de que nada de animales. Nos pareció una suerte que no dijese que nada de chicos.

—Si nadie le reclama, ¿quién se queda con él? —Barry hizo la pregunta que me había estado reconcomiendo.

Yo realmente quería aquel perro. ¿Quería? Necesitaba aquel perro.

—¿Te dejarían tus padres tener perro? —pregunté a Barry, esperando que dijese que no.

Barry se encogió de hombros.

—Tenemos toda clase de animales correteando por casa, pero justo ahora nos hemos quedado sin perro.

Trotón dio un respiro mientras dormía. Dejándome caer del sofá, le acaricié suavemente. No me importaba que ese perro ladrase, mordiese, se comiese mis zapatillas o persiguiese a los gatos, yo le quería y de alguna manera tenía que quedarme con él.

—¡Oye! —dijo Barry tan de repente que *Trotón* abrió los ojos y levantó la cabeza.

—No pasa nada, chico —dije yo, y se relajó.

—Podíamos compartir su custodia —dijo Barry—. Tú lo tienes por las noches y los dos lo tenemos por el día y, cuando empiece el colegio, podemos dejarlo en mi casa porque tenemos un patio vallado. Después del colegio nos pertenecería a los dos.

—¡Y podemos dividir los gastos de mantenimiento del perro! —me estaba poniendo nervioso—. Pero ¿qué pasará cuando vayas a Los Ángeles a visitar a tu verdadera madre?

Barry hizo una mueca, porque le gusta más vivir con su padre y la señora Brinkerhoff que visitar a su verdadera madre.

—Sería solamente tuyo durante un mes, pero, de todos modos, podrías seguir dejándole en nuestro patio cuando no pudieras estar con él. A mi familia no le importaría.

Ahí llega mi madre. Esta es una noche en la que no voy a hacerme el dormido.

Cuando mi madre abrió la puerta, contuve la respiración mientras miraba a *Trotón,* que levantó la cabeza y meneó su rabo.

—Pero ¿qué es esto? —tenía aspecto cansado, pero esbozó media sonrisa—. Veo que es un *queensland* rastreador. Mitad dingo australiano y mitad pastor. Yo los contemplaba mientras guardaban el ganado cuando era niña. Son buenos perros rancheros.

Comprendí que la pega era que no teníamos ni rancho ni ganado.

—Se llama *Trotón* —dije—. Barry y yo lo vamos a tener a medias.

Luego le expliqué lo que había ocurrido y lo que planeábamos hacer.

Mi madre sonrió pero me di cuenta de lo que estaba pensando.

—Leigh —dijo seriamente—, no nos dejarían tener perro, aunque sea a medias, en ningún apartamento, y los rastreadores son perros fuertes e inquietos. ¿Qué elegimos? ¿Un sitio mejor para vivir, si lo encontramos, o un perro a tiempo parcial?

Era una pregunta difícil. Yo quería a *Trotón* a medias (puesto que no podía tener a *Trotón* del todo) más que nada en el mundo, pero no era justo hacer que mi madre durmiese siempre en el sofá del cuarto de estar. Por otra parte, hasta ahora, no hemos encontrado a nadie con un apartamento dentro de nuestras posibilidades, dispuesto a alquilárselo a alguien con un chico de mi edad. Cuando mi madre muestra interés, dicen que volverán a llamar, pero nunca lo ha-

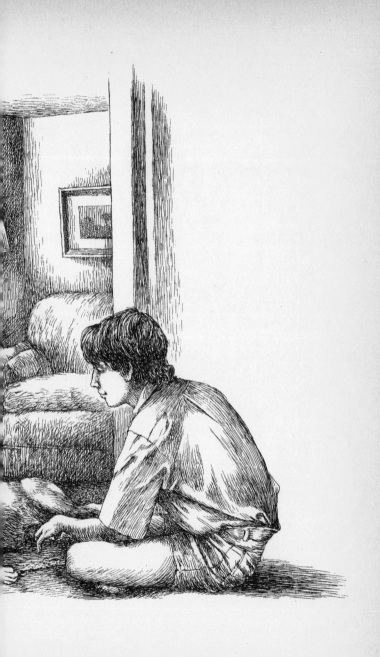

cen. Según parece, los administradores de aparta-
mentos creen que todos los chicos pintan en las pare-
des, se drogan o tocan en un conjunto de *rock*.
Finalmente le dije a mamá:

—Yo dormiré en el sofá.

—Ya estoy acostumbrada a ello —dijo—, y no
quiero despertarte cuando llego tarde. Pero necesitas
un compañero por las noches mientras estoy traba-
jando, así que puedes compartir la custodia si lo arre-
gláis entre vosotros y la señora Smerling no se opone.

—¡Mamá! —me quedé horrorizado—. No espera-
rás que yo se lo pregunte, ¿verdad?

—Vamos sencillamente a esperar a ver lo que
pasa —contestó mi madre—. Y recuerda, Leigh, tie-
nes que llevar siempre el perro con la correa. Un pe-
rro fuerte y rápido como *Trotón* puede fácilmente ti-
rar a alguien.

Yo juré que la correa no saldría nunca de nuestras
manos cuando estuviésemos en la calle.

Tengo una madre francamente estupenda. Ahora
de lo que tengo que preocuparme es de nuestra case-
ra. Pero, bueno, la señora Smerling ha pasado por te-
nerme a mí desde hace un par de años, así que a lo
mejor no se opone a un perro a tiempo parcial.

Por otro lado, acaso utilice a *Trotón* para subirnos
la renta, si deja que se quede.

11 de junio

Los padres de Barry dijeron lo mismo sobre lo de
compartir la custodia de *Trotón*.

26

—Si lo conseguís...

¿Por qué piensan los mayores que los jóvenes no son capaces de solucionar las cosas? Me pregunto si mi padre diría lo mismo. Hace mucho tiempo que no viene por aquí.

Barry tenía un collar y una correa de un perro que tuvo hace tiempo. Nos dividimos los gastos de las licencias y de las vacunas. (Eso me supuso mucho fregado de suelos.) El veterinario dijo que *Trotón* tenía unos tres años y que estaba en buena forma. Decidimos que Barry cogería la correa de *Trotón* siempre que nos acercásemos a mi casa para que la señora Smerling pensase que era el dueño.

He averiguado una cosa sobre nuestro perro. No podemos decirle que se siente o que se quede quieto. Si lo hacemos, casi le da un telele. Se tumba sobre la tripa y se arrastra hacia nosotros gimoteando como si quisiese decir: «Por favor, no me hagáis obedecer esas palabras.» Por lo demás, es un perro bueno y bien educado. Me gustaría saber cómo se sintió su anterior dueño al deshacerse de él. Por alguna razón no podría quedárselo por más tiempo y esperaría que alguien lo adoptase.

16 de junio

Barry y yo llevamos una semana divirtiéndonos con el enérgico *Trotón*. Empezamos paseándole.

—Para —le ordené un día por ver si obedecía.

Lo hizo, pero nos chupeteó los talones para que fuésemos más deprisa. Empezamos a ir al trote corto.

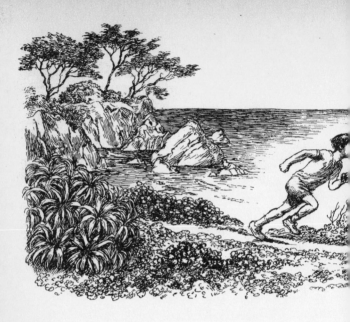

Nos volvió a chupetear, así que empezamos a correr. Corrimos a lo largo del bulevar de Ocean View, donde las flores rosa violáceas que cubren el suelo son de un color tan intenso que casi hacen daño a la vista. Abajo, las olas lamían las rocas. *Trotón* nos adelantó hasta que tiró tanto, que su correa casi me desencaja el brazo.

Finalmente nos paramos para tomar aliento al lado de un grifo, en el que la gente se lava los pies para quitarse la arena.

—A lo mejor *Trotón* juega a que somos un rebaño de ovejas —dijo Barry cuando pudo volver a hablar.

Trotón bebió agua inclinando la cabeza bajo el grifo. El señor Presidente apareció conduciendo su camioneta por el bulevar. Se arrimó a nosotros y nos gritó:

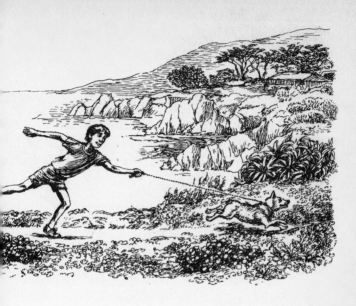

—¡Así que habéis salvado al perro de los golpes y coscorrones del mundo, y eso sin decir nada del encargado de la perrera!

—¡Compartimos su custodia! —le contesté gritando.

—¡Que la suerte premie vuestro acuerdo! —gritó el señor Presidente y luego siguió su camino.

—Me parece que eso es una forma disimulada de decir «si os sale bien» —Barry parecía enfadado.

Cuando volvimos a nuestro chamizo, la señora Smerling estaba sentada en los escalones de entrada bebiendo una cerveza directamente de una lata. Barry, que inmediatamente agarró la correa de *Trotón,* me llenó de consejos:

—Si le preguntas (jadeo) si puedes tener perro (jadeo), dirá que no. (Jadeo jadeo.) Es fácil decir que no.

(Jadeo.) Haz como si (jadeo) estuvieses seguro (jadeo) de que no hay pega por su parte de que tengas perro (jadeo jadeo), en caso de que haga preguntas.

—Qué tal, señora Smerling —dije (jadeo jadeo), al acercarnos.

Trotón levantó la pata para hacer sus necesidades. Barry le agarró por el collar como si nuestro perro fuese sólo suyo en un cien por cien. Estaba bien hacer eso, pero, en cierto sentido, hizo sentirme molesto.

La señora Smerling dio un trago de la lata antes de decir.

—Hola, Leigh. Ya veo que tienes un par de amigos.

—Así es, señora Smerling —dije yo al pasar delante de ella.

Es difícil saber cuándo va a estar simpática nuestra casera. Al menos no protestó cuando *Trotón* levantó la pata en sus arbustos, pues nunca los riega ni los poda. Sin embargo, el primer día del mes, a las 8 de la mañana en punto, avanza por el sendero, en albornoz, taconeando con sus sandalias de correas y grita: «¡Señora Botts! ¡Señora Botts!» Y, tan pronto como mamá abre la puerta, dice: «Debe la renta.» Como si pensase que no podemos pagarla. A mamá le aterran los primeros de mes porque, ¡ah, sobresalto!, la señora Smerling puede subirnos la renta, que ya es alta.

Dentro, Barry y yo nos dejamos caer en el sofá. Teníamos calor y estábamos sudorosos, pero nos sentíamos estupendamente. Tener un perro corredor es tener un perro estupendo, quiero decir tener a medias.

Trotón se dirigió hacia su cacharro de agua y bebió ruidosamente. Luego se echó sobre la espalda, lo que quería decir que se fiaba de nosotros. Los dos le rascamos la tripa. Que un perro se fíe de uno, especialmente un perro que tiene buenas razones para no fiarse de los humanos, es una sensación agradable.

22 de junio

El tiempo pasa deprisa estos días. Barry y yo empezamos las mañanas corriendo con *Trotón*. Las mañanas en que friego para Katy, Barry coge a *Trotón* por la correa y me espera. Katy dice que tenemos un arreglo interesante para la custodia del perro, si conseguimos que funcione, y nos da a probar lo que esté preparando para una fiesta. A *Trotón* le gustan los higaditos de pollo envueltos en *bacon*.

Un día después de nuestra carrera, mientras yo estaba leyendo, Barry miraba un catálogo haciendo como que encargaba artículos caros para camping, cuando tropezó con algo que se llamaba «plato para la buena postura del perro». El catálogo explicaba la importancia de la posición de un perro y tenía una ilustración con un perro erguido comiendo de un plato colocado en una plataforma, de manera que no tuviera que agacharse.

Barry y yo pensamos que era gracioso.

—*Trotón*, querido, ¿en qué posición comes? —pregunté.

Trotón, que tiene el lomo fuerte y derecho, pareció entender.

31

—Pues, sabes, no me parece mala idea —dijo Barry—. Vamos a mi casa y le hacemos un plato para comer en buena postura con unos pedazos de madera de mi padre.

Enganchamos la correa al collar de *Trotón,* subimos la cuesta a toda pastilla, y serramos y clavamos las maderas hasta que conseguimos un soporte adecuado para los platos de *Trotón.* Luego bajé la cuesta arrastrándolo y ahora *Trotón* parece estar satisfecho de comer erguido con la columna vertebral derecha.

Otro día, mientras yo estaba leyendo y Barry inspeccionando sus catálogos, *Trotón* se puso a vagar por el chamizo con aire aburrido.

—Es una lata que no sepa leer también —comentó Barry.

—Qué buena idea —dije—. Vamos a enseñarle.

Barry no estaba convencido, pero yo razoné que si *Trotón* llegaba a ser capaz de leer palabras que no le gustaba oír, a lo mejor no le fastidiaba tanto que le dijésemos que se sentase o se estuviese quieto. Yo escribí SENTADO en un pedazo de papel y QUIETO en otro y nos pusimos manos a la obra. Levantamos SENTADO y le empujamos el trasero para hacerle que se sentase. Tardó un rato, pero finalmente lo captó. Con QUIETO fue más difícil. Barry levantó la tarjeta. Yo me fui a la cocina y *Trotón* me siguió porque es donde le doy de comer. Le hice volver. Repetimos todo de nuevo hasta que finalmente, al cabo de un par de días, *Trotón* lo captó o lo aceptó. No estoy seguro de cuál de las dos cosas. Ahora llevo dos pedazos de papel con las palabras mágicas en el bolsillo

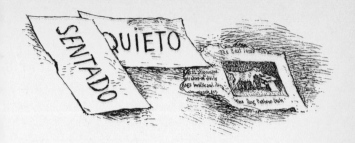

del pantalón siempre que saco a *Trotón*. Pueden resultar útiles.

Mi madre piensa que enseñar a leer a un perro es gracioso. Acaso lo sea, pero el caso es que Barry y yo nos lo pasamos en grande haciéndolo. A lo mejor algún día puedo crear una escuela para enseñar a leer a los perros. (Esto es guasa.) Es una lástima que Boyd Henshaw no pensase en esto cuando escribió *Maneras de divertir a un perro*, que fue mi libro preferido.

30 de junio

Mañana, Barry se va en avión a lo que él llama Los Smogland (la tierra de la niebla espesa), con sus dos hermanitas, para visitar a su madre de verdad y a su padrastro. Va a estar fuera todo un mes, así que me invitaron a su casa a una comida de despedida.

El señor Brinkerhoff, que trabaja en la construcción a gran escala —carreteras y cosas así—, llegó a la casa y dijo:

—Me alegro de verte, Leigh. Con tantas mujeres

a nuestro alrededor los hombres tenemos que mantenernos unidos.

Aquello hizo sentirme bien. También invitó a *Trotón* a que entrase en la casa, lo que hizo sentirme aún mejor, aunque ése no fue el caso de los gastos de las niñas. Demostré a las hermanitas cómo sabía leer *Trotón*. Les impresionó mucho su inteligencia y escribieron REVUÉLCATE en un papel, pero no les hizo caso. La hermana mayor dijo que es que tenía un problema de lectura.

La parte de la casa de los Brinkerhoff que más me gusta es la pared de los espaguetis. Para ver si los espaguetis están bastante cocidos, la familia se turna en tirar uno contra una pared de la cocina. Si el espagueti se pega, es que está hecho; si se desliza hasta el suelo, hay que cocerlo más tiempo. Cuando hay bastantes espaguetis pegados a la pared, le dan una mano de pintura y empiezan de nuevo. La pared me recuerda los cuadros modernos que he visto en algunos libros de la biblioteca.

Los Brinkerhoff me invitaron a que lo hiciese una vez. ¡Mi espagueti se pegó! Sé que es una bobería, pero que mi espagueti se pegase a la pared me puso contento, como si hubiese logrado algo realmente importante. A lo mejor eso es lo que me reserva el futuro: tirar espaguetis en una de esas fábricas que congelan platos italianos para los supermercados.

Nos sentamos todos alrededor de la gran mesa redonda a comer espaguetis y albóndigas y un enorme cacharro de ensalada lleno de aguacates, queso y pedazos de salchichón. La niña más pequeña estaba

sentada en una silla alta y comió con los dedos y se embadurnó con salsa de tomate toda la cara y el pelo. Esas cosas no le preocupan a la señora Brinkerhoff. A veces desearía que mi madre fuese más como ella. No siempre, pero sí de vez en cuando.

Las niñas contaban acertijos tontos y se tronchaban de risa mientras Barry y yo intercambiábamos miradas que querían decir que éramos demasiado mayores para aquellos chascarrillos tan infantiles. La señora Brinkerhoff le dio a *Trotón* una albóndiga que se engulló de golpe. Yo le deslicé otra. Mi madre no me deja dar de comer a *Trotón* en la mesa cuando ella está en casa.

Me dio pena cuando llegó la hora de irme.

—Hasta la vista, Barry —dije mientras enganchaba la correa de *Trotón* en su sitio. Estábamos fuera, al lado de la valla—. Que te diviertas en Los Smogland.

—Gracias —Barry tenía la voz triste—. Hasta pronto y buena suerte en esconder a *Trotón* de la señora Smerling —y acarició las orejas a *Trotón* como si no quisiese separarse de él.

Pensé, tengo a *Trotón* para mí solo durante un mes. No comparto su custodia. Es *mío*.

8 de julio

¡*Trotón* es mío desde hace una semana! Yo le cepillo, lucho con él y corremos mucho para evitar encontrarnos con la señora Smerling. Siempre saludo con la mano al señor Presidente cuando lo veo, y pienso en el día en que Barry y yo encontramos un

perro abandonado. Corremos un poco más cada día. Ahora damos la vuelta al Cabo, donde puedo soltarle la correa y donde podemos oír cómo ladran los leones marinos.

Las mañanas de niebla tenemos que calcular el tiempo para evitar el estruendo de la sirena de niebla. Una vez nos cogió y casi aparecemos al otro lado de la carretera. *Trotón* salió a toda mecha, tanto que llegué a creer que se había ido para siempre, pero finalmente le encontré detrás de una roca. Debe de recordarlo, pues siempre aprieta el paso cuando pasamos por donde está la sirena, aunque haga sol.

Cierto día, cuando estábamos descansando por la playa, encontré una bola de golf perfectamente nueva. Luego hurgué entre las algas que había traído el mar y encontré otra. Después de esto todos los días encontraba una o dos bolas de golf, las lavaba, las colocaba en cajas de huevos y las vendía en una de las tiendas de compra-venta. Pensé que había encontrado una segunda fuente de ingresos.

Trotón lo comprendió y empezó a buscar bolas de golf conmigo. Incluso saltó a uno de los obstáculos de agua del campo de golf para recogerlas. Cuando encontraba una, la cogía con la boca y me la dejaba a los pies. Luego me miraba y se agitaba, y no agitaba solamente el rabo, sino todo el cuerpo, tan deseoso de halagos. Yo le abrazaba y él me lamía la cara con su lengua resbaladiza.

Entonces ocurrió algo que (a mí) me pareció gracioso. Pasábamos corriendo por un campo de golf de gente rica cuando *Trotón* vio una bola de golf en una de las pistas. Salió como un cohete, cogió la bola y

me la dejó a los pies. Cuatro golfistas, que iban en dos cochecitos de golf, empezaron a gritar y a agitar los palos contra nosotros. Yo devolví la bola lanzándola a la pista y salí a toda mecha con *Trotón*.

Cuando estuvimos a salvo, me detuve y me eché a reír porque todo ello parecía una comedia de televisión. *Trotón* siempre se pone contento cuando me río. A veces pienso que *Trotón*, no Barry, es mi mejor amigo. Me alegraré de volver a ver a Barry, pero sentiré…, bueno, no se puede tener todo. Más vale tener medio perro que no tener ninguno, como dice el dicho.

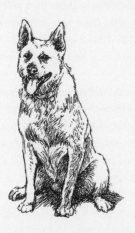

Trotón tiene una costumbre nueva. Siempre que nos paramos, me coloca la pata en el pie. No es algo accidental porque lo hace siempre. Me gusta pensar que es que no quiere separarse de mí.

Hoy, cuando saqué a *Trotón,* empezaba a levantarse la niebla. El sol era tan agradable que me senté en un banco en el Cabo para disfrutarlo. *Trotón* se tumbó con el hocico sobre mi pie. La mañana era tan tranquila que me quedé pacíficamente con los ojos cerrados, escuchando el griterío de las gaviotas, el susurro de las olas en torno a las rocas, el zumbido de las abejas sobre las flores y el crujido de los pies de los que hacen *jogging* sobre el camino. No estoy seguro de en qué pensé, ¿en mi madre estudiando mucho, en mi padre en algún sitio lejano con el camión cargado de nabos, en Barry encerrado en un apartamento en Los Smogland? Realmente no lo sé.

Cuando *Trotón* se despertó, corrimos algo más. Vi al señor Presidente recogiendo basura, pero *Trotón* nunca se quiere parar en esa parte de la playa. Pasamos corriendo delante del instituto al que voy a ir en septiembre. El campo de juego parece un buen sitio para correr, pero hay un cartel que dice: «Prohibidos los perros en el campo y en los caminos.»

Así es como hemos pasado los días, con algunas incursiones a la lavandería y a la biblioteca. Hasta ahora, *Trotón* y yo hemos evitado a la señora Smerling.

10 de julio

Lo dije demasiado pronto. Hoy, cuando *Trotón* y yo volvíamos corriendo a casa, salió la señora Smer-

ling por su puerta posterior con un albornoz viejo y una escoba en la mano. Es curioso, pues no suele barrer los escalones con demasiada frecuencia. ¿Estaba espiando? Tuvimos que pararnos. La señora Smerling vio a *Trotón* hacer sus necesidades y, como lo ha hecho ya tantas veces, probablemente piensa que es el amo del lugar.

—Por cierto, ¿de quién es ese perro? —preguntó.

Cuando le expliqué lo de la custodia compartida, dijo:

—Ya comprendo —como si no comprendiese.

—Barry ha ido a ver a su madre de verdad este mes —añadí yo—, porque ella comparte su custodia. De él, quiero decir.

La señora Smerling pareció quedarse desconcertada.

—Es un buen perro —dije—. No ladra mucho. Y eso es porque es mitad dingo australiano, una raza que ladra poco. Algunas veces ladra su sangre de pastor, pero no mucho.

Me sentí bastante tonto. La sangre no ladra, como diría un profesor. Los perros son los que ladran.

Trotón se sentó con la pata en mi pie y las orejas en punta, y representó el papel de un perro bueno mientras yo estaba allí tratando de parecer responsable y preguntándome si no habría sido mejor hablar de un perro guardián ladrador.

—Le tengo fuera de casa lo más posible —fue lo único que se me ocurrió decir.

—Ya lo he notado —dijo la señora Smerling, y continuó barriendo los escalones de la puerta de atrás.

Así que nos ha estado vigilando todo el tiempo, pero ¿a qué nos atenemos? Acaso ayudase que *Trotón* ahuyentase a un ladrón o hiciese algo osado.

13 de julio

Hoy el cartero me trajo una tarjeta de Barry con una fotografía de Disneylandia y una nota que decía:
No hay mucho que hacer aquí excepto ver la tele e impedir que mis hermanas se caigan a la piscina. ¿Cómo está Trotón? ¿Me echa de menos?
Yo también me lo preguntaba. Tal vez *Trotón* se haya olvidado de Barry.

¡Hoy ha sucedido algo especial! Apareció mi padre vivito y coleando. *Trotón* y yo volvimos a casa después de dar un paseo a primeras horas de la tarde, y allí estaba sentado en su camión, esperando. Cuando me vio, se bajó de la cabina y me abrazó. No tiene el estómago tan recio como lo tenía. *Bandido* nos observaba. Advertí que, aunque papá estaba polvoriento, lo mismo que el camión, que siempre solía tener reluciente, *Bandido* llevaba un collar limpio de color rojo alrededor del cuello. Mi padre siempre ha cuidado mucho eso.

Mi padre me miró de arriba abajo:
—Estás chutando para arriba —empezó, y cambió a—: *Creces como una mala hierba.*

No dijo «te estás chutando», porque eso suena a drogas. Acaso le preocupen las drogas como le ocurre a mamá.

—Pero vas a tener que echar músculo si esperas jugar al fútbol —añadió.

Yo no espero jugar al fútbol. Ni siquiera *quiero* jugar al fútbol, aunque él fuese una gran estrella del fútbol en su escuela.

Debí de fruncir el ceño porque miró a *Trotón* y dijo:

—¿Quién es éste?

Cuando se lo expliqué, dejó que *Bandido* se bajase de la cabina. Mi ex perro parecía más viejo y estaba más gordo. Los dos perros no hicieron exactamente buenas migas, pero tampoco gruñeron. Después de olisquear por allí, con las orejas en punta y meneando el rabo, *Bandido* levantó la pata ante uno o dos arbustos, pero papá chasqueó los dedos y *Bandido* se subió a la cabina. Eso fue todo. Dudo que se acordase de mí. A lo mejor, *Trotón* se había olvidado de Barry.

Mi padre y yo, con *Trotón* corriendo detrás, entramos en nuestro chamizo. Teníamos dificultad en hablarnos, así que permanecimos sentados mirando fijamente el programa de un juego estúpido hasta que llegó mamá. Yo me azaré porque mamá nos cogió viendo a un hombre y a una mujer saltando, gritando y abrazando al maestro de ceremonias porque habían ganado un lavavajillas y un juego de maletas, así que quité la tele de golpe.

Papá se puso de pie y besó a mamá, un beso de amigos nada más, no un beso amoroso. Al menos no se pelean. El padre de Barry y su madre de verdad se pelean por teléfono, lo cual hace que Barry se sienta desgraciado.

—Estaba por esta zona, así que pensé que podía traer personalmente el cheque de la manutención —dijo papá.

—Gracias, Bill.

Mamá cogió el cheque, pero no le dijo que deposita en el banco todo lo que puede para que yo vaya a la universidad, pues la ayuda a la manutención termina cuando yo cumpla dieciocho años.

—¿Qué os parece que os lleve a los dos a comer algo? —preguntó papá.

Salimos a hacer una comida tardía antes de que mamá tuviese que marcharse al hospital. Tomamos platos mexicanos a base de maíz. Papá y yo «burritos» y mamá ensalada de taco.

Parecíamos una familia de verdad, y me hice ilusiones de que lo éramos. Luego empecé a preocuparme. En Pacific Grove no hay cultivos, a no ser que se cuente entre ellos a los turistas. ¿Cómo es que papá no llevaba carga? Un camionero sin carga pierde dinero. No hice preguntas porque no quería estropear la imagen de ser una familia.

Después, cuando papá se marchó, no pude evitar el pensar que un camión que no tira de un remolque es como una lagartija que ha perdido la cola. Puede ir deprisa, pero tiene que hacer algo más.

20 de julio

Hoy mi madre me dijo que llevase nuestra ropa sucia a la lavandería, lo que generalmente me pone frenético, pero esta vez, como aún estaba contento

por la visita de papá, no protesté. Cuando llegué, até a *Trotón* a una farola y le enseñé la señal de QUIETO. Luego, para que no se sintiese abandonado, cargué la lavadora de al lado de la ventana, lo más deprisa posible para que no me viesen los chicos del colegio si pasaban por allí.

Después de esto me fui a la tienda de oportunidades de al lado a fin de buscar algún libro delgado que pueda meterme en el bolsillo de atrás para tener algo que leer cuando *Trotón* y yo nos paramos a descansar. Estaba pagando *La comedia humana* de William Saroyan, cuando vi colgada una camisa en una percha. Era una camisa de mi tamaño, completamente nueva, una camisa con imaginación, una camisa que me gritaba: «¡Cómprame! ¡Sácame de aquí!» Me gustaba verdaderamente mucho aquella camisa, pero me pareció que yo no tenía el tipo para ella. Si me ponía una camisa tan vistosa, todo el mundo se reiría.

De vuelta en la lavandería, trasladé la ropa de la lavadora a la secadora tan deprisa como pude. Fuera me senté en el bordillo con los pies en la calzada, abrí *La comedia humana* y empecé a leer la historia de un chico de Fresno.

¿Y sabes lo que pasó? Una chica de cabellos rizados, largos y rojizos, se acercó en su bicicleta. Yo ya la había visto —a Jessica o Jennifer o algo que empieza con J— por el colegio, pues a nadie le puede pasar desapercibida una chica con una melena así. Se paró delante de mí y dijo:

—Leigh Botts, ¿qué haces aquí con los pies en la calzada?

—Leer —no se me ocurrió otra cosa que decir.

—Eso es lo que he pensado —dijo, y se alejó pedaleando con su largo cabello al viento.

Me quedé sentado sintiéndome estúpido durante un minuto. Luego, de repente, me sentí estupenda-

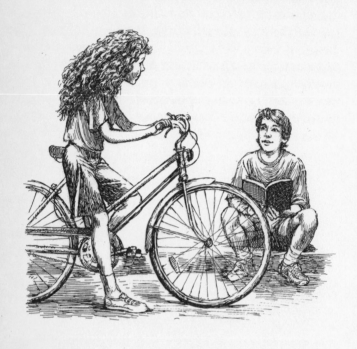

mente. Mi padre había venido a vernos, yo había crecido y había una chica que sabía mi nombre. Me sentía tan bien, que volví a entrar en la tienda y me compré la camisa.

—¡Que la gastes con salud! —me dijo la vendedora de la tienda.

En casa me puse la camisa y me miré en el espejo del cuarto de baño, el único espejo que tenemos. La camisa resultaba tan bien como yo había pensado. El lado izquierdo es azul con lunares de color de rosa, y la manga izquierda es rosa con lunares azules. El lado derecho es morado con rayas azules atravesadas, y la manga derecha es azul con lunares rosa. Me volví para poder verme la espalda. La mitad es morada con rayas horizontales azules, y la otra es verde con rayas verticales azules. El cuello y los puños son de color morado liso. Lo mejor es que la elegí yo mismo y que la pagué con dinero que yo me había ganado. Me sentía tan estupendo como mi camisa.

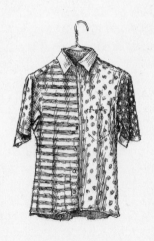

Oí a mi madre entrar, así que salí a toda mecha del cuarto de baño.

—¡Vaya! ¿Te gusta? —pregunté—. La he comprado para el colegio.

—Bueno, va a costar acostumbrarse a ella, pero me alegro que tengas el valor de ponértela.

Mamá parecía tan satisfecha que me sorprendió.

Luego me puse a pensar. Mamá tenía esa expresión porque yo nunca me habría puesto semejante camisa cuando era un chico nuevo en el colegio y andaba alicaído, sintiéndome desgraciado por el divorcio y tratando de pasar desapercibido.

Colgué la camisa en mi ropero para reservarla nueva para el colegio, me puse una camiseta vieja y me llevé a *Trotón* a correr. Sentía los pies tan ligeros que apenas rozaban el camino que bordeaba la bahía. Una camisa estupenda y una chica que sabía mi nombre. En una escala de uno a diez, yo calificaría este día con un diez.

30 de julio

Ayer el señor Brinkerhoff nos invitó a *Trotón* y a mí a ir al aeropuerto a esperar el avión de Barry. Tuvimos que quedarnos fuera porque no se admiten perros en los aeropuertos. Cuando aterrizó el avión y Barry vio a su padre, soltó las manos de sus hermanas y rodeó al señor Brinkerhoff con los brazos como si nunca fuese a soltarle. Su padre le abrazó con igual fuerza. Cuando se separaron y se miraron, Barry tenía lágrimas en los ojos pero consiguió decir:

46

—Papá, te aseguro que es estupendo estar de vuelta.

Yo también tenía lágrimas en los ojos porque mi padre y yo nos abrazamos, pero no de esa manera.

Barry me sonrió y dijo:

—Hola, Leigh —luego, para disimular sus sentimientos, dijo—: Hola, tú, amigo *Trotón*. ¿Cómo está nuestro perro?

Trotón meneó su trozo de rabo y se sentó con el hocico hacia arriba y las orejas hacia atrás, lo cual significaba que quería que le acariciasen.

Yo me puse tenso esperando a ver si *Trotón* colocaba a Barry la pata en el pie. Mantuvo las cuatro patas sobre la acera.

¡Olé!

10 de agosto

Ahora que ha vuelto Barry, el verano se pasa deprisa. Barry resopla cuando corremos con *Trotón*. Después de haberme entrenado con mi, quiero decir con *nuestro,* perro durante el mes pasado, ya no resoplo en absoluto.

Cuando le enseñé a Barry mi camisa, se tiró en el sofá riéndose y dijo:

—¿Que vas a ponerte *eso* para ir al colegio?

—Por supuesto —dije—. Lo que pasa es que te da envidia.

—¿Que yo tengo envidia? ¿De *eso?*

Barry se rió más aún. Empecé a aporrearle y nos enzarzamos en una pelea amistosa. Esto hizo que

Trotón se pusiese tan preocupado, que lo dejamos. No estábamos seguros de a cuál de los dos defendería, pero estoy casi seguro de que yo. Quiero decir a mí.

Ojalá pudiese olvidar lo que dijo Barry: «¿Que yo tengo envidia?»

19 de agosto

Anoche mi padre telefoneó desde Bakersfield para decir que hoy iba a pasar por Salinas con un cargamento de ajos y quería saber si yo le podía esperar en la estación de autobuses para acompañarle hasta la planta deshidratadora de Gilroy. ¡Que si podía!

Me levanté temprano esta mañana, pasé la fregona a toda mecha en el Servicio de Comidas de Katy,

llevé a *Trotón* a correr, me duché, dejé a *Trotón* en el patio de Barry y cogí el autobús para Salinas. Un par de minutos después de llegar yo allí, apareció mi padre en el camión a toda velocidad. Arrastraba dos remolques planos cargados de cajones de ajos apilados hasta muy arriba y amarrados con cables.

Me subí a la cabina al lado de mi padre, que me preguntó:

—¿Qué tal vas, Leigh?

Bandido levantó la vista de su cajón de detrás del asiento y se volvió a dormir.

Le dije a papá que estaba bien, y partimos oliendo a ajo. Una taza vacía de plástico rodó por el suelo de la cabina.

El tráfico era muy intenso en la carretera 101. Había camiones tirando de contenedores dobles —de

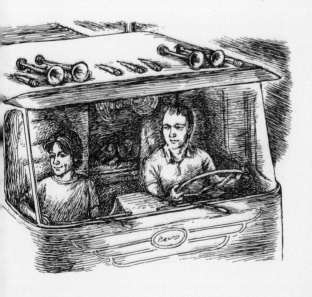

los llamados góndolas— de tomates o uvas y, como las vacaciones de verano ya casi han llegado a su fin, también había turistas, con los coches cargados de niños, que se apresuraban hacia casa.

Arriba, en la cabina, había muy buena vista del Valle de Santa Clara. Pasamos muchos acres de tomates, coliflores y espinacas, unas pocas huertas marchitas y bellos campos de flores. De cinias, creo que se llaman, y caléndulas. Pregunté a mi padre si la gente que las cultivaba había tomado la idea de la historia de Steinbeck sobre el hombre que cultivaba muchos acres de guisantes de olor. O a lo mejor la historia era al revés: que John Steinbeck había tomado la idea de su historia de campos como éstos. Mi padre dijo que no lo sabía, pero sí sabía que las flores se cultivaban para obtener semillas, que llegaban a alcanzar muy buenos precios.

A causa de la planta deshidratadora, Gilroy es una ciudad que huele antes de llegar a ella. En otra ocasión en que fui con mi padre, toda la ciudad olía a cebollas fritas, lo que me hizo tener ganas de comer una hamburguesa. Hoy la planta estaba deshidratando ajos, y Gilroy olía como la cocina de la señora Brinkerhoff cuando está haciendo la salsa de los espaguetis.

Al girar cerca de la planta, el aire estaba tan cargado del olor a ajos que se me llenó la boca como de agua.

—¿Crees que el olor a ajo hace que todo el mundo en Gilroy salive todo el tiempo? —pregunté.

Salivar. Esa es una palabra que no había utilizado nunca hasta entonces. Generalmente digo babear, pero salivar es una buena palabra a tener en cuenta

para el colegio. A los profesores les gusta que el vocabulario sea extenso.

—Ca —dijo mi padre—. Están tan acostumbrados al olor que probablemente ni lo huelen.

Después de descargar los ajos en la planta deshidratadora, teníamos tanta hambre a causa del olor a ajos, que nos paramos a tomar una *pizza* nosotros y a dar agua a *Bandido*. Cuando mi padre y yo estábamos sentados uno frente a otro, bajo un aparato de televisión empotrado en la pared que emitía en diferido unos combates de boxeo, mi padre me preguntó:

—Leigh, ¿has hecho algún plan para el futuro? Hablaba con la boca llena de *pizza*. Mi padre siempre come deprisa y, en sitios como ése, come también con la gorra puesta. No lo haría si mamá estuviese por allí.

—Pues, la verdad, no —admití—. El futuro es algo de lo que trato de no preocuparme.

—No se te ocurra conducir un camión como tu viejo padre —me dijo—. Es una vida dura.

Dormir en la cabina y comer de café en café cansa al cabo de unos pocos años.

—No pensaba hacerlo —dije.

Entonces, al fijarme bien en mi padre, me di cuenta de que tenía aspecto cansado. Tal vez todas esas canciones del Oeste sobre los camioneros sean verdad.

Repentinamente mi padre me preguntó:

—¿Qué tal va tu madre?

—Bien —dije—. Currando mucho.

—¿Tiene amigos? —preguntó.

Lo que mi padre realmente quería saber era si tenía muchos amigos hombres. Mi padre me había

llevado con él para husmear. Esto me puso tan furioso, que dije:

—Claro que tiene amigos. Se reúnen para disecar animales y venderlos en las ferias de artesanía.

Yo no iba a chivarme y a hablarle de Bob, el del laboratorio del hospital, que a veces sale a correr con ella y viene luego a desayunar, o del ayudante de médico que conduce una ambulancia, lleva un chivato para que puedan avisarle, y de vez en cuando nos saca a los dos a cenar. Mamá siempre le llama el «Chivato». Los dos son unos tíos muy simpáticos, pero no me parece que mamá los tome en serio.

Papá se quedó callado tratando de pensar cómo iba a poder averiguar lo que quería saber sin hacerme saber a mí lo que quería saber. Me indignó tanto, que le pregunté.

—¿Y tú, papá? ¿Tienes amigos?

Mi padre me lanzó una mirada que no era precisamente amistosa.

—Claro —dijo—. Tengo montones de amigos.

Lo dejamos así. En realidad, yo no quería saber nada de los amigos que hace mi padre en las paradas de los camiones. Mientras estábamos sentados, uno frente a otro, en aquel local, me pareció que mi padre y yo no teníamos mucho que decirnos. Quizá nunca lo hayamos tenido.

Mi padre hizo una buena media al volver a la parada de autobuses de Salinas, pero fuimos callados la mayor parte del camino. Sin carga, mi padre perdía dinero y tenía prisa por llegar a Bakersfield para cargar más cajones de ajos. Al verle arrancar, me dio pena. Si hace preguntas sobre mamá es porque se

siente solo, hasta lo más profundo. Siento no haber estado más simpático.

¡Los pantalones se me han quedado cortos! ¡Todos ellos!

Cuando mamá y yo estuvimos repasando mi ropa para ir al instituto, saqué los pantalones y descubrí que no me llegaban ni a los tobillos. No sirven más que para convertirlos en cortos, que son los que he estado usando todo el verano. No sé si mamá se había dado cuenta de que me estaba saliendo pelo en las piernas.

Mi madre me abrazó y dijo:

—Voy a echar de menos a mi niño pequeño.

Luego salimos a Penney's a comprar pantalones. Dejamos a *Trotón* encerrado en el chamizo.

Después de los pantalones, fuimos al departamento de las camisas, donde recordé a mamá la camisa de la tienda de oportunidades que estaba reservando para el colegio.

—Ah, *esa* camisa —dijo ella como si estuviese a la vez divertida y fastidiada.

Cuando volvíamos a casa, no podía olvidar su comentario sobre echar de menos a su niño pequeño. Me hacía sentirme culpable. ¿Cómo voy a poder hacerme un hombre y ser su niño pequeño al mismo tiempo?

Yo no podía hacer nada para remediarlo, decidí. Además, tengo pantalones nuevos, pelos en las piernas y una camisa estupenda.

Para cuando llegamos a casa, *Trotón* se había co-

mido una esquina de la alfombra. Es una suerte que la alfombra sea nuestra, no de la señora Smerling.

12 de septiembre

Hoy he descubierto que hay dos clases de personas: las que llevan ropa nueva el primer día de clase para presumir y las que llevan su ropa más vieja para demostrar que el instituto no es importante.

Esta mañana corrí con *Trotón,* pasé la fregona al suelo de Katy, fui corriendo a casa a ducharme y me puse mi camisa. Luego subí a toda prisa a casa de los Brinkerhoff a dejar a *Trotón* en el patio.

Barry me estaba esperando.

—Tienes valor —me dijo al verme la camisa.

En el cruce cerca del instituto nos encontramos con un chico algo más alto que yo, llamado Kevin Knight, que era nuevo. Es un chico rico. Cualquiera lo puede adivinar por su reloj, que es caro, las camisas deportivas planchadas y los pantalones de tela fuerte con raya, en vez de vaqueros. Incluso su corte de pelo parece caro.

Kevin me miró con gesto ceñudo.

—Esa camisa que llevas es mía —me informó.

—No puede ser —dije—. La compré en la tienda de oportunidades —luego sentí haber mencionado esa tienda a este chico tan rico.

—Era mi camisa preferida —dijo Kevin—, pero mi madre la odiaba tanto, que la llevó a la tienda de oportunidades, incluso antes de que yo pudiese ponérmela.

¡Vaya madre!

—¿Y por qué había de hacer eso? —pregunté, comprendiendo cómo había ido a parar una camisa nueva a esa tienda.

—Dijo que era de un gusto deplorable.

Kevin parecía furioso y yo lo comprendía.

—Mala suerte, Kevin —dije—. Ahora la camisa es mía. La he comprado.

—Dame mi camisa —dijo Kevin, y trató de agarrarla.

Yo esquivé. Kevin quiso agarrarla de nuevo. Yo no iba a quedarme sin esa camisa, así que le esquivé y eché a correr con Kevin siguiéndome. Las mochilas con los libros nos golpeaban en la espalda. Yo llegué a los terrenos del instituto un paso antes que él, me agaché, hurté el cuerpo, regateé, giré para que no me cogiera, y seguí corriendo.

Los chicos empezaron a gritar:

—¡Tú, el de la camisa de fantasía, fuera!

—¡Vamos, adelante, Leigh!

—¡A por él, Kevin!

—¡Leigh, ánimo!

Me sorprendió que tanta gente supiese mi nombre.

O me mantenía por delante o me quedaba sin la camisa ante todo el instituto. Cuando iba corriendo por la galería frente a las puertas de las aulas, miré hacia atrás para ver a qué distancia estava Kevin y entonces choqué con un profesor que me agarró por el brazo. Creo que fue el director.

—Ya sabes el dicho, muchacho —dijo—. No mires nunca hacia atrás. Alguien puede ganarte el terreno.

Jadeando, Kevin me alcanzó.

—Más te vale que andes con ojo (jadeo) —dijo con voz entrecortada—. Acabaré (jadeo) recuperando mi camisa.

No pude resistir tomarle el pelo.

—¿Para qué? (Jadeo.) Si tu mamá no te va a dejar ponértela.

Eso era mala idea por mi parte, y yo lo sabía.

—Vaya camisa —dijo el profesor.

La cacería había finalizado por aquel día. Pero, ¿y mañana?

Mis profesores me parecen fetén, aunque no estoy tan seguro de mi profesora de lengua, la señora Habis-Jones, que tiene cara de desgracia y lleva el pelo recogido formando, en lo alto de la cabeza, un moño al que rodea con un pañuelo blanco, lo que da la impresión de que está herida y que se ha vendado. Cuando dijo que en su clase lo que íbamos a hacer era escribir, escribir, escribir, el chico de detrás susurró:

—¡Escriir, escriir, escriir!

También dice que no va a tolerar el uso de palabras incompletas como bici o tele.

En gimnasia descubrí que ya no soy el chico de mediana estatura de la clase. Había pensado que si se me habían quedado demasiado cortos los pantalones, a todos los demás les habría pasado lo mismo, pero no ha sido así. Cuando en gimnasia nos pusimos en fila por estaturas, yo estaba en el lado de los más altos. En cualquier caso, ¿por qué hemos de colocarnos por estatura? ¿Creen los profesores que resultamos más arregladitos así? Si nos colocásemos por anchura, yo estaría hacia el principio de la fila porque soy muy flaco.

16 de septiembre

Después del primer día, me lavaba la camisa todas las noches, la colgaba en la ducha, la alisaba bien mientras estaba húmeda, y me la volvía a poner a la mañana siguiente. Kevin me espera todas las mañanas, pero yo le saco ventaja y los dos adelantamos a Barry. Kevin tiene las piernas más largas, pero yo tengo más resistencia, gracias a *Trotón*. A veces se acerca tanto, que casi puede agarrarme la camisa, pero entonces me vuelvo y soy yo quien le persigo a él para variar. Al poco tiempo todo el instituto nos contemplaba y nos jaleaba. La chica pelirroja nos animaba también, pero lo que gritaba era:

—¡Ale, José!

Se ha olvidado de mi nombre o se refiere a Kevin. Ella se llama Geneva Weston. Lo averigüé por medio de lo que se denomina «averiguaciones discretas».

Una mañana, un hombre, que debe de ser el profesor más en forma del instituto, nos cogió a los dos por los brazos y nos dijo:

—Chicos, me gustaría que aprovechaseis esa energía dedicándoos al *cross* ahora, y a correr en pista la primavera que viene.

Averigüé más tarde que era el señor Kurtz, el instructor de las carreras en pista. Como no soy hincha del fútbol, como Barry, hasta entonces no había pensado demasiado en los deportes. El correr me hace sentirme bien, pero no me gusta correr donde puedo pisar la madriguera de un topo, así que no creo que vaya a hacer *cross*.

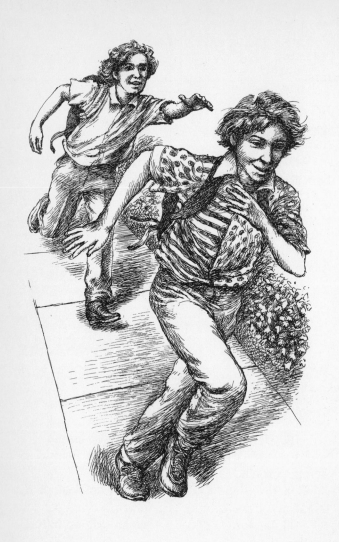

Esta mañana, mi madre me dijo:

—*Por favor,* Leigh, ponte hoy una camisa diferente.

—¿Por qué? —pregunté—. ¿Qué le pasa a ésta? No me gusta que mamá me diga lo que tengo que hacer. Ya no soy un niño pequeño. Mis pantalones lo han demostrado.

—No hay ninguna razón especial —dijo—. Sencillamente, un cambio de imagen.

Como no me lo ordenó directamente, decidí hacerle caso. Además, no quiero estropear mi camisa. Es muy valiosa porque prueba que no soy un timorato.

Cuando Barry y yo nos encontramos con Kevin, éste preguntó:

—¿Dónde está mi camisa?

—En mi armario —le dije.

Por costumbre, empezamos a correr, sin perseguirnos realmente, simplemente corrimos. Barry pudo ir a la misma marcha, lo cual fue estupendo. No me había gustado dejar a Barry atrás mientras yo defendía mi honor.

En el instituto los chicos empezaron a tomarme el pelo:

—¡Oye, mira! Leigh lleva una camisa limpia.

Eso no me preocupó, pues sé que mi camisa está siempre limpia.

Cuando estaba a punto de entrar en clase de matemáticas, vi avanzar por la galería a la chica pelirroja.

—Hola, José —dijo—. ¿Qué ha sido de tu túnica multicolor?

Geneva no se había olvidado de mi nombre, es que se estaba refiriendo al pasaje bíblico de José y su túnica de muchos colores, que aprendí en la escuela dominical cuando vivíamos en Bakersfield.

—Mi camisa necesita un descanso —le dije y me escabullí en clase porque no sabía qué más decir.

No aprendí muchas matemáticas porque estuve pensando en la chica en vez de en las ecuaciones de álgebra. Su pelo no es realmente rojo y llamarla a ella cabeza de zanahoria sería inexacto. Traté de pensar en la palabra fetén. ¿Herrumbre? ¿Naranja? ¿Castaño? ¿Cobre? Ninguna me parecía bien. Después de clase, el señor Gray, al que parece que le han estado pulverizando tiza desde hace muchos años, me paró y me dijo:

—Leigh, mejor será que dejes de soñar despierto y prestes atención en clase.

Tenía razón. Mi madre ha dicho que si tengo malas notas, habrá que suprimir la tele.

21 de septiembre

Han ocurrido muchas cosas últimamente. (Creo que esta podría considerarse la frase clave. A mi profesora de lengua le gustan mucho las frases que resumen la idea de un texto y las llama así.) El acontecimiento más importante ocurrió anoche, cuando libraba mi madre. Estábamos viendo los juegos olímpicos en la tele cuando sonó el teléfono. Yo lo cogí porque estaba más cerca. Cuál no sería mi sorpresa al oír que era mi padre quien llamaba. Por un momento

pensé en lo que yo solía ansiar que mi padre me llamase, sin embargo, ahora estaba pensando en el aspecto de los grandes atletas de todas partes del mundo que estaban desfilando en el estadio.

—Ah, hola, papá —dije—. ¿Dónde estás?

—En Cholame —parecía preocupado—. ¿Está tu madre ahí?

Mamá cogió el teléfono.

—¡Hola, Bill! —dijo—. Qué sorpresa.

Mientras ella le escuchaba, yo me pregunté por qué estaría mi padre, preocupado, en Cholame, que no es más que un pueblo muy extendido en la carretera, en medio de un valle muy polvoriento, entre las autovías 101 y 5.

Finalmente mi madre dijo:

—Lo siento, Bill. Lo siento de verdad.

Pasé la mano por el áspero pelo de *Trotón* y me pregunté qué sería lo que sentía. Pronto me lo dijo. Se le había roto la transmisión al camión de papá y estaba esperando un camión de remolque que le llevase a Paso Robles, donde tendría que esperar a que le enviasen una transmisión nueva de Los Ángeles. Primero tuvo que esperar a otro camión que transportase su cargamento de tomates a la fábrica de sopas. Aunque los tomates aguantan mucho alineados en una repisa, se pudren muy rápidamente al sol.

—Una transmisión implica muchos de los grandes —le dije a mi madre—. Y si estos tomates no llegan a tiempo al muelle de descarga, papá se va a quedar mal de pasta.

—¿Crees que no lo sé? —dijo mi madre—. Y el camión no está ni siquiera pagado. Tu padre pidió un

crédito a seis años para comprarlo, y si se retrasa más de dos meses en los pagos, el banco se lo quitará.

Parecía tan triste y desanimada, que no supe qué decir, así que me deslicé al suelo y abracé a *Trotón*, que me colocó el hocico contra el cuello. Seguí viendo los juegos olímpicos, pero mi pensamiento estaba en Cholame.

24 de septiembre

Últimamente mi madre y yo no nos hemos llevado tan bien como solíamos. Acaso estemos los dos preocupados por papá, o quizá sea porque, como este chamizo es tan pequeño, nos tropezamos. Aunque se me quedaron pequeños los pantalones, se olvida de que yo ya no soy un nene. Siempre está detrás de mí por alguna cosa, especialmente para que lleve la ropa sucia a la lavandería, que es algo que *odio* y que voy retrasando hasta que nuestra ropa prácticamente ha fermentado. Dice que hacer lo que se espera de mí sin protestar es señal de madurez. Sí, sí... Ya, ya... ¿Y qué hay de los pantalones largos, acaso no es señal de madurez?

Si a un casero le diese alguna vez un ataque de misericordia y nos alquilase un apartamento de dos dormitorios, a lo mejor había un lavadero en el sótano en el que no me viese todo el mundo con la colada.

Admiro a mi madre, incluso cuando se pone furiosa conmigo, pues sé que me quiere. No estoy tan seguro de mi padre, que nunca se pone furioso conmigo. Acaso no le importe lo bastante. No hemos vuelto a

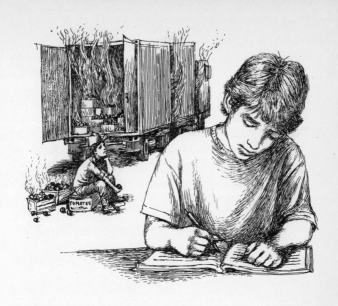

saber de él desde que nos llamó para decirnos lo de su avería. Me lo imagino sentado solo en una carretera polvorienta al lado de un remolque doble cargado de tomates que empiezan a oler como *ketchup* podrido.

26 de septiembre

Hoy fue un día verdaderamente fatídico. Esta noche, mientras mi madre estaba en su trabajo y yo estaba estudiando, telefoneó mi padre con más noticias. ¡Se ha quedado sin su camión! Después de que le cambiasen la transmisión, tuvo que admitir que no podría pagarla hasta después de la temporada de los tomates y que llevaba un mes de retraso en los pagos

del banco. Entonces los del taller de reparaciones se quedaron con las llaves del camión, liquidaron con el banco y ahora es de ellos el camión de mi padre, que se ha quedado sin él. ¡Plaf! Sencillamente así.

Actualmente lo que mi padre conduce es una furgoneta de reparto antediluviana.

Llevó la casa-remolque, que le servía como base para vivir, desde Bakersfield a Salinas, donde tiene un trabajo temporal en una gasolinera, hasta que le salga algo mejor. Dijo que quería estar más unido a nosotros, algo que yo nunca había esperado oírle decir. No se mencionaron las mensualidades de mi manutención, y es que no era el momento de preguntárselo. Se le notaba tan desanimado, y como avergonzado, que me hizo sentir fatal.

¡Mi padre sin su camión! La primera vez que le vi conducirlo, pensé que era el hombre más grande y más fuerte del mundo y que nada le podría ocurrir jamás.

30 de septiembre

En lengua terminamos de leer *La balada del viajero marinero,* de Coleridge*, que es sobre un marinero que acorrala a un invitado en una boda y le obliga a que le escuche una historia muy larga sobre cómo había dado muerte de un disparo a un albatros, y al hacerlo había atraído una maldición sobre su barco.

* Escritor inglés de principios del siglo XIX, famoso sobre todo por este poema.

Era un poema francamente fetén, pero la señora Habis-Jones nos lo hizo desmenuzar para analizarlo.

—Ahora vamos a escribir, escribir, escribir —dijo hoy.

El chico de detrás susurró:

—Escriir, escriir, escriir.

Al principio pensé que nos iba a hacer escribir sobre algún tema como los motivos del marinero para matar al albatros. Acaso en realidad no le guste el poema porque, en vez de una composición relacionada con las aves, nos dijo que escribiésemos un texto sobre cualquier tema, prestando especial atención a la frase clave.

Yo pensé que *La balada del viejo marinero* estaba escrito como si el viejo marinero lo estuviese contando. También pensé en «jo» y «vale» y todas las palabras que la señora Habis-Jones dijo que no eran aceptables en su clase. Esto me hizo querer usarlas. Hay algo en esta profesora que me hace ponerme en contra. Desde que mi padre se quedó sin su camión, estoy intratable hasta el enésimo grado, como decimos en álgebra, y reacciono fatal ante cualquier cosa.

Escribí:

El viejo dijo al desconocido te he arricona'o y por narices te voy a hablar de mi perro. Tie's que escuchar aunque te amole. Mi perro tie' el pelo algo asperoso, pero las orejas más bien suavuchas. Sabe cómo camelar. Con los óculos te dice hazme caso, dame tu cariño, dame un hueso. ¿Qué piensas de esto? Cuando salgo a paseo con él, siempre tie' que levantar la pata. Jo, tendrías que ver a mi

perro. El desconocido dijo: Vale, pero me las piro.
Amos, que tu perro me sale regala'o.

Me divertí haciendo este ejercicio y pensé que había conseguido un buen texto.

La señora Habis-Jones, que recorría el pasillo vigilando como en guardia, se paró en mi pupitre para leer por encima de mi hombro. Luego tomó el papel y se lo leyó a la clase, que se echó a reír. Después preguntó:

—A ver, ¿qué está mal en este ejercicio?

Una de esas niñas empollonas y buenecitas que hay, levantó la mano.

—Leigh ha utilizado palabras inadecuadas.

—Eso está bien —dijo la señora del pelo vendado que siempre habla con frases completas—. Leigh, ¿qué palabras deberías haber utilizado?

Traté de discutir.

—Mi texto es una conversación y la gente habla de esa manera, así que las palabras que utilizo están bien.

Doña Pelo Vendado me dejó caer el papel en el pupitre y dijo:

—Al principio del semestre advertí que no toleraría palabras impropias en esta clase. Vuelve a escribir tu ejercicio correctamente.

—Pero eso lo hará incorrecto —dije, tratando de seguir discutiendo—. Lo que he escrito es sobre unas personas que no hablan correctamente.

Doña Pelo Vendado se enfadó.

—Leigh, tienes que mejorar tu conducta —me informó.

Supongo que está en su derecho al imponer reglas

66

en su clase. Le encantan las reglas. Cuantas más mejor. A Samuel Taylor Coleridge probablemente también le diría que mejorase su conducta, porque hizo que su viejo marinero dijese palabras como anda'o y toma'o, pero no se lo dije. Es imposible discutir con algunos profesores. Si estuviese corrigiendo su poema, pondría una marca roja sobre *Balada* por no haber escrito *Romance*. Luego le pondría una nota muy baja.

4 de octubre

Estoy todavía tan furibundo con la señora del pelo vendado (hoy su bufanda era blanca con lunares color de rosa, lo que hacía que pareciese que la habían aderezado con perdigones), que estoy furioso con otras personas también, incluso con Barry, porque se ha enganchado al fútbol, que es un deporte que a mí no me interesa. Quiero decir que no me interesa jugar. Me divierte verlo. Después de clase recojo solo a *Trotón* y voy a ver entrenar al equipo de primero y segundo. Barry está luego tan cansado y dolorido que ya no le apetece correr, así que me deja a *Trotón*.

Hoy, cuando *Trotón* y yo llegamos a la casa de apartamentos de enfrente de nuestro chamizo, empecé, como de costumbre, a mirar para averiguar dónde estaba la señora Smerling, a fin de podernos colar sin que nos viese. ¿Sabes lo que pasó? Que allí estaba, con el pelo en una trenza, revolviendo la basura y tratando de apretujarla toda en dos contenedores para no tener que pagar tres, uno para los apartamentos y otro para nuestra casa.

—Hola, Leigh —dijo, mientras pisaba con fuerza una caja de cartón.

—Buenas tardes, señora Smerling —dije.

La cortesía se ve a veces recompensada. *Trotón* levantó la pata en un polvoriento geranio.

—¿Qué tal el instituto? —preguntó.

Los mayores siempre preguntan eso, aunque en realidad no les importa.

—Un tres en una escala de uno a diez.

Traté de sonreír, aunque tenía un nudo en el estómago.

Miró a *Trotón*, estaba representando su papel de perro buenecito con las orejas en punta, los ojos chispeantes y una sonrisa perruna en la cara. Le hice entrar rápidamente en el chamizo, antes de que ella pudiese decir algo.

A veces preferiría que nos subiese la renta para terminar nuestro suspense y librarnos de nuestros temores.

25 de noviembre

Octubre y noviembre fueron tan aburridos que no tuve nada que escribir en el diario. Mi conducta no es de lo mejor. Estoy obsesionado con mi padre, que vive lo suficientemente cerca como para venir a verme, pero que no lo hace. Tal vez se sienta avergonzado por haberse quedado sin el camión.

Un buen día mi madre me dijo:

—Leigh, me pones a cien cuando llamas a esta casa chamizo. Este es nuestro hogar y yo no puedo

hacer más de lo que hago. No tengo la culpa de que las rentas estén tan altas y que tu padre no pueda seguir pagando las mensualidades de tu manutención.

Sé que yo tenía cara de mal humor, pero me sentía verdaderamente avergonzado, pues ella tenía razón. Meto la pata en todo lo que hago. Estoy muy preocupado, principalmente por mi padre, limpiando parabrisas después de haber sido camionero.

Las cosas fueron mejor ayer porque los Brinkerhoff nos invitaron a mamá y a mí a la cena de Acción de Gracias*. El señor Brinkerhoff hizo el pavo, que es su especialidad, y lo trinchó con ademán triunfal. Allí estaba la abuela haciendo un jersey rojo vivo, morado y naranja, con una lana muy esponjosa, que mi madre admiró mucho y que Barry dijo que venderá por varios cientos de dólares. Las niñas se agitaban por todas partes con sus disfraces de mariposa, los que llevaron en el desfile de las mariposas que se celebra en Pacific Grove anualmente en octubre. Tomamos todo lo que se come con el pavo y dos clases de postre. Todos nos reíamos mucho. Mi madre también se rió y admiró la pared de los espaguetis. Era estupendo oírla reírse.

Después de esa comida nuestro chalé resultaba frío y pequeño. Yo di de comer a *Trotón* con los restos de comida que la señora Brinkerhoff le había enviado, y me preguntaba dónde estaría mi padre celebrando la cena de Acción de Gracias.

Ojalá se riese mi madre con más frecuencia.

* El día de Acción de Gracias, el cuarto jueves de noviembre, los norteamericanos conmemoran la fiesta que hicieron los colonos ingleses y los indios en 1621, para celebrar la primera buena cosecha.

Salir a correr con *Trotón* es un tajo frío y húmedo. Oí a uno de los empleados de la estación de gasolina de al lado decir:

—¿Es que ese chico no anda nunca?

Debería de tratar de hacer las veces de un rebaño para ejercitar a un *queensland* rastreador.

La señora del pelo vendado me pone ahora mejores notas en mis composiciones y dice que mi conducta ha mejorado. ¡Ja-ja! Eso es lo que cree. Entrego las composiciones más aburridas que se me ocurren, pero tengo cuidado de hacerlas correctamente. El escribir *Mi verano en un campamento* fue especialmente interesante porque no he ido nunca a un campamento. Mi frase clave era «hice muchos amigos en el campamento». ¡Vaya aburrimiento!

Me preocupa mi padre, me preocupa mi madre, me preocupo yo. Limpiar las pisadas de barro de *Trotón,* para que la señora Smerling no las vea, es una faena continua.

25 de diciembre

¡Navidad! El viernes Barry se marchó a Los Smogland, con sus dos hermanas de verdad, a pasar las vacaciones con su madre de verdad. Ahora voy a tener a *Trotón* para mí solo durante diez días.

Esta mañana apareció mi padre en la antediluviana camioneta de reparto para traerme una chaqueta acolchada por Navidad. Ya me ha regalado chaquetas

acolchadas las dos últimas navidades, pero se le olvida. O quizá no sepa qué otra cosa comprarme. Yo le regalé una camisa gorda para que se la ponga debajo del uniforme y le abrigue cuando hace frío y tiene que salir a comprobar el aceite y limpiar los parabrisas.

Como mi madre libró el día de Acción de Gracias, hoy tuvo que trabajar. Hizo una comida muy buena para el mediodía a base de pollo asado, así que invitó a mi padre a que se quedase. Nadie protestó cuando le di un pedazo de pollo a *Trotón*. Papá se marchó inmediatamente después de comer porque también tenía que trabajar. Estuvo muy callado todo el tiempo.

—Anímate, Leigh —mamá me besó al irse al trabajo.

Fregué los platos para evitar que nos invadiesen las hordas de cucarachas de ojos saltones y antenas oscilantes.

Hoy no es exactamente un *Jojeux Noël,* como dicen las tarjetas de Navidad. Lo mejor es que durante las vacaciones estoy libre de la señora del pelo vendado y tengo a *Trotón* para mí solo.

6 de enero

El día antes de que terminasen las vacaciones de Navidad llovió a mares. En nuestra casa no entró el agua, pero las ventanas se empañaron y el moho trazó un mapa en la pared del cuarto de baño. Una mañana me desperté sintiéndome fatal y dije:

—Mamá, me duele la garganta y me parece que tengo temperatura.

Mamá me colocó la mano en la frente y dijo:

—Todo el mundo tiene temperatura. Tú tienes *fiebre*.

Eso es lo que le ha hecho el trabajar en un hospital: hablar como mi profesora de lengua. Siendo como es, mi madre empezó a preocuparse muchísimo y dijo que lo mejor sería llamar al hospital y decir que no podía ir a trabajar ese día.

—Mamá —gruñí—. No me estoy muriendo. Soy ya bastante mayorcito para quedarme solo. No soy un bebé y tengo a *Trotón* para que me haga compañía.

Como en el hospital estaban escasos de personal, finalmente accedió a que me quedase solo, si prometía quedarme en la cama, beber muchos líquidos, etc. Me hizo la cama en el sofá del cuarto de estar porque en mi cuarto no hay calefacción, se llevó a *Trotón* a correr bajo la lluvia y le secó con una toalla vieja para que el chamizo no apestase demasiado a perro, y, antes de irse, me colocó agua, zumo, libros y un termo con sopa caliente en una silla al lado del sofá.

El resto del día se fue pasando como un largo y oscuro túnel. No me sentía con ánimo ni para ver la tele. *Trotón* y yo dormitamos hasta que él empezó a inquietarse. Me esforcé para levantarme y abrirle la puerta.

—Date prisa —le ordené, porque el viento hacía entrar la lluvia y yo me sentía muy débil.

Obedeció. *Trotón* es un buen perro.

Más tarde me serví sopa pero no tenía hambre. Debí de adormilarme porque estaba ya oscuro cuando oí pasos en el camino. Eran demasiado pesados para ser de mi madre. Sus pasos son ligeros y rápi-

dos. *Trotón* se levantó, aguzó las orejas, erizó el pelo y se puso en cuclillas presto a saltar.

Yo me apoyé en un brazo hasta que oí:

—Leigh, soy tu padre.

—Abajo, *Trotón* —gruñí y levanté la voz lo más que pude—. Entra, papá —tenía la garganta como papel de lija.

—¿Cómo estás, hijo? —preguntó.

—Te llamó mamá por teléfono.

Parecía como si le estuviese acusando de algo.

—Claro que lo hizo —mi padre parecía decidido a estar alegre—. Está preocupada por ti. Pero no te olvides de que también eres hijo mío.

Yo no lo olvido, pero, a veces, parece que él sí. Di la vuelta a la almohada para ponerla por el lado fresco y traté de evitar que los ojos se me llenasen de lágrimas.

Mi padre me tocó la frente. Luego fue a la cocina, exactamente como si viviera aquí, y volvió con unos cubitos de hielo que me echó en el zumo. Estaba muy bueno. Luego buscó un paño en el que envolvió más hielo y me lo colocó en la cabeza. Eso también era agradable.

—Tu madre me ha dicho que los médicos le han contado que hay muchos casos de esto por aquí —dijo al poner la tele con el volumen muy bajo y sentarse a mi lado.

El sonido y el alivio de tener a papá cerca hicieron que me durmiera.

Cuando me desperté, mi padre se había ido y mi madre estaba estirándome las sábanas.

—¿Ha estado papá aquí? —pregunté.

Me aseguró que sí. Hubo un momento en que pensé que lo había soñado todo. Hasta entonces nunca había visto a papá actuar como un padre.

<center>*7 de enero*</center>

Con esto ya hay bastante de mi enfermedad, tan sólo diré que Barry vino con mis libros y los metió por la ventana, que tenemos que mantener abierta a causa del calentador de gas. Para entonces me sentía lo bastante bien como para gemir con los ojos en blanco y con la lengua fuera.

Barry se tapó la nariz para no respirar mis miasmas, y *Trotón* asomó el hocico por la ventana.

—Hola, amigo —dijo Barry, introduciendo el dedo por la abertura—. ¿Cómo está nuestro perro?

Barry no aludió a sus derechos de custodia.

Yo estoy aquí sentado pensando, por favor, Barry, no lo hagas. Déjame quedarme con él. No sé por qué, pero se me cruzó por la mente la idea de que Barry estaba retrasado en los gastos de mantenimiento.

<center>*8 de enero*</center>

Estoy escribiendo todo esto porque estoy aburrido. Al leer lo que he escrito me doy cuenta de que he omitido lo más importante.

Mi padre volvió otra noche en que yo estaba solo, pero cuando ya empezaba a pensar que después de todo quizá sobreviviese. Parecía distinto, no solamen-

<center>74</center>

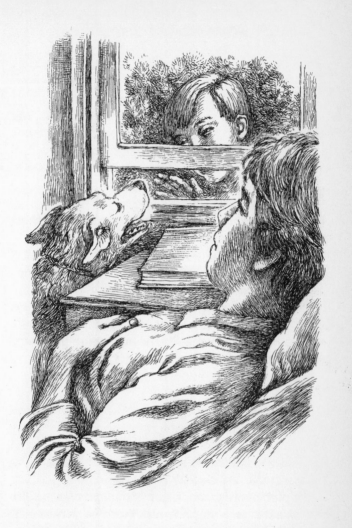

te callado. Derrotado podría ser la palabra. Así que le pregunté:

—¿Te preocupa algo, papá?

Lo pensó un poco antes de decir:

—El quedarse sin su camión hace al camionero pensar en un montón de cosas. Tu madre es más lista que yo. Se está educando.

Yo no sabía qué decir, pero entonces me preguntó:

—¿Qué planes tienes para cuando seas mayor?

Esa pregunta de nuevo, la pregunta sin respuesta. Yo le dije:

—Mamá piensa que debería estudiar Medicina, pero tengo que ganarme la vida y no seguir siendo una carga durante muchos años, mientras estudio.

—Leigh, escucha a tu madre —mi padre no hizo caso de mi actitud, que no era ni mucho menos la mejor—. Yo te ayudaré de alguna manera. Espero no estar toda la vida despachando gasolina. No quiero que mi hijo cometa los mismos errores que yo.

Mi padre tiene buenas intenciones, pero no puedo contar con él. Además, la ayuda a la manutención de un hijo termina a los dieciocho años. No dije más que:

—Gracias, papá.

Cuando mi padre se marchó, me sentí contento porque había venido y se interesaba por mí. También estaba algo indignado porque no me gusta que la gente me diga lo que debo hacer. ¿Cómo voy a saber si quiero estudiar Medicina? Estoy bastante seguro de que no. Mi madre se pone siempre muy triste cuando se muere un paciente. Por otra parte, se siente feliz cuando se le salva la vida a alguien. A lo mejor lo úni-

co que quiero es vagabundear por el mundo con mi mochila y mi mala conducta.

Casi me había olvidado. Mientras estaba malo, Barry me trajo una caja de pastas en forma de dinosaurios que me habían hecho sus hermanitas mayores. Incluso las habían cubierto de azúcar escarchada y en el azúcar habían incrustado pedacitos de chocolate que hacían de ojos. Esas pastas me hicieron verdadera ilusión. También me hicieron desear tener una o dos hermanas.

<center>*10 de enero*</center>

Para variar, hoy ha hecho buen tiempo. Aunque aún me siento débil, me he repuesto de lo que haya tenido. Dejé a *Trotón* en casa con mi madre, que estaba estudiando, y fui al colegio andando, no corriendo, con pasos lentos y las rodillas temblonas. Barry me alcanzó.

—¿Cómo es que no has llevado a *Trotón* a mi casa? —me preguntó.

—La cuesta está demasiado empinada y no me sentía con fuerzas.

Barry aceptó esa explicación, que era en buena parte verdad. No me pareció que era el momento de recordarle que estaba atrasado en los pagos del mantenimiento del perro.

En el instituto, adoptando mi mejor conducta, me dediqué a ponerme al día en mi trabajo. Los profesores me dijeron que se alegraban de volverme a ver. En lengua hicimos un ejercicio sobre las palabras com-

puestas que llevan guión, que no nos ocupó mucho tiempo. Como estaba aburrido, me puse a mirar por la ventana los pinos que hay al otro lado del campo de juego, pero lo que atrajo mi atención fue lo que estaba sucediendo. Había unas chicas en clase de educación física jugando al voleibol.

Sin embargo, faltaba una: Geneva estaba haciendo una carrera de vallas ella sola. La vi arrodillarse en una línea de salida imaginaria, salir con un imaginario disparo de salida y, con un brazo y una pierna estirados, saltar la primera valla, cambiar el paso y tirar la segunda. Eso no la detuvo. Siguió corriendo, aunque tiró todas las vallas excepto aquella primera. Luego las levantó y empezó de nuevo. Su cabello ondeaba hacia atrás y sus piernas, en las que no me había fijado hasta entonces, eran largas y delgadas. Me imagino que es machista decirlo, pero son muy bonitas.

Advertí entonces que la señora del pelo vendado me estaba observando, así que fingí que trabajaba. De vez en cuando miraba por la ventana, como si estuviese pensando, cuando en realidad lo que hacía era mirar a Geneva. Tiraba las vallas, las levantaba otra vez

y empezaba de nuevo. No pude por menos de admirarla. No se daba por vencida.

Al contemplar a Geneva, empecé a sentirme mejor. Anhelaba estar corriendo al aire libre con *Trotón*, disfrutando del aire fresco y limpio que olía a pino, para estirar las piernas y alargar mi paso.

Luego la señora del pelo vendado estropeó mis pensamientos al decirme:

—Quizá la próxima composición de Leigh deba de ser sobre la clase de educación física de las chicas, puesto que la encuentra tan interesante.

Mi conducta con mi profesora de lengua ha ido de mal a peor.

No pude evitar el preguntarme si Geneva se habría arañado las rodillas en las vallas cuando las derribaba.

12 de enero

Barry y yo nos hemos peleado. Me siento fatal.

Yo tuve la culpa de la pelea. Como Barry no me volvió a decir nada de *Trotón*, no le llevé ayer a casa de los Brinkerhoff al ir al instituto. Pero me sentía tan culpable, que evité a Barry. Sabía que estaba mal lo que había hecho, pero quiero tanto a *Trotón* que me inventé para mí mismo una serie de disculpas tontas, como que Barry no necesitaba al perro porque tenía a su padre todo el tiempo y a un montón de hermanitas para hacerle compañía. Luego Barry y yo nos tropezamos en el pasillo entre dos clases.

—¿Cómo es que no has ido a casa antes de las clases? —preguntó, sin mencionar a *Trotón*.

—Me pareció que andaba mal de tiempo —fue la única excusa que se me ocurrió.

Barry me miró ceñudo.

—Casi me hiciste llegar tarde por esperarte.

—Pues no haberme esperado.

Sabía que no debía hablar de esa manera, pero me sentía tan culpable que no pude evitarlo.

Hoy nos encontramos casualmente camino del instituto. La expresión de Barry no era ciertamente amistosa.

—¿Y por qué te has quedado con *Trotón*? —preguntó.

Ojalá hubiese tenido una buena excusa.

—No creí que te importase. No te ocupaste mucho de él durante la temporada de fútbol. Además, le gusta estar en mi casa.

Esperaba que esto fuese verdad.

—Claro, como eres tú quien le da de comer —dijo Barry—. Pero no te olvides que es medio mío. Lo acordamos.

Yo le respondí con mala idea:

—Entonces, ¿cómo es que te has retrasado en los pagos de su mantenimiento? Eso también lo acordamos, ¿no es así?

—¿Por qué iba a pagar por un perro que tú tienes todo el tiempo? —Barry me atrapó con eso.

—Tú paga y yo le volveré a llevar —no sabía qué más decir.

—Parece como si le tuvieses secuestrado para pedir un rescate —dijo Barry.

80

—Ya sabes que no es así.

Miré a Barry furibundo y él me miró a mí de la misma manera.

El saber que yo no tenía razón era lo que me estaba haciendo actuar con tanta furia. En realidad, no quería comportarme de esa manera, pero no sabía cómo volverme atrás. Ya oía decir a las personas mayores que sabían que no podríamos conseguir que funcionase lo de la custodia compartida de un perro. Se reirían a modo, y *Trotón* no había hecho nada más que ser un buen perro.

Barry echó a andar por delante.

—¡Barry, espera! —grité sintiéndome muy mal.

—Muérete —contestó.

Eso me hizo un efecto tan horrible, que me puse aún más furioso.

—¡Asquerohoff! —chillé, y me sentí como un niño de párvulos.

14 de enero

Ayer Barry me evitó.

Anoche estaba tan triste por dentro, que me costó trabajo dormirme y me quedé con una mano sobre el áspero pelo de *Trotón*, que estaba tumbado en el suelo al lado de mi cama. En un momento dado se despertó y me lamió la mano. Sé que le gusta el sabor a sal de mi piel, pero yo me hice la ilusión de que me estaba haciendo saber que me quería. A lo mejor era así.

En el desayuno esta mañana, mi madre me preguntó:

—¿Qué te pasa, Leigh? Parece que estás muy bajo de forma.

Le conté la verdad.

—Soy un chico asqueroso que se porta muy mal.

—Oh, Leigh —mamá se rió con tristeza, con regocijo y con preocupación—. No es fácil tener catorce años.

Desde luego que no lo es.

16 de enero

Barry me evita. Incluso fue al instituto por un camino diferente, lo que hizo sentirme tan culpable y tan encogido por dentro como las palomitas que sus hermanas hacen que se vuelvan a encoger al tamaño de un grano, así que no me pude concentrar en clase y lo hice todo mal.

Al salir del instituto volví a casa andando despacio, pensando. Tenía que hacer algo para arreglar este bodrio. Al abrir la puerta, *Trotón* se puso tan contento de verme que saltó y me lamió. Cuando le estaba abrazando advertí que se había comido otra esquina de la alfombra.

Después de cambiarme de ropa, nos fuimos a correr por la orilla de la bahía. Luego dimos una vuelta por la arboleda de las mariposas, donde anduvimos despacio a fin de no molestar a las mariposas, que parecían ramitas de color marrón al estar posadas en los eucaliptos. Cuando el sol empezó a penetrar entre las ramas y calentar a las mariposas, éstas empezaron a desplegar las alas y a elevarse en manadas, del color

del pelo de Geneva, para salir revoloteando entre los árboles.

Siempre voy allí cuando estoy triste. El saber que unas criaturas tan frágiles son capaces de llegar volando hasta Alaska todos los años, en cierta manera me anima. Para cuando salimos del bosquecillo, sabía lo que tenía que hacer para sentirme mejor.

Al volver a casa, cogí el soporte del plato de *Trotón*.

—Vamos, chico —dije y subí lentamente la cuesta de casa de Barry, puse el plato bajo el alero del tejado y le desaté la correa, que colgué en su clavo.

Cuando me arrodillé para rascarle el pecho, *Trotón* me miró perplejo, como si supiese que había algo diferente. Le cogí la cabeza entre las manos, le miré la cara moteada, la nariz negra, las orejas marrones tan vigilantes y le dije:

—Hasta la vista, *Trotón*. Ya nos veremos por ahí —luego me marché cerrando la cancela al salir. Cuando miré hacia atrás, *Trotón* estaba con las patas delanteras en la valla viendo cómo me alejaba—. ¡No te olvides de mí! —grité, me volví y lloré.

Toda esta tarde he estado esperando que Barry

me telefonease para decirme que no fuese estúpido, que fuese a recoger a *Trotón,* que seguíamos compartiendo su custodia. Pero el teléfono sigue ahí, silencioso, oscuro y feo. Ahora sé que cuando le di a Barry el perro, en realidad no era eso lo que pretendía. Quería sencillamente que Barry me telefonease y me dijese:

—Vale, no hay problema, seguimos siendo amigos.

20 de enero

El duende de *Trotón* ronda esta casa. Las ventanas están manchadas con la marca de su hocico. Hay pelo suyo por todas partes. Las esquinas carcomidas de la alfombra me recuerdan las veces en que le dejé encerrado demasiado tiempo. Me parece oír el leve roce de las uñas de sus patas en el suelo de la cocina y el tintineo de la placa de su licencia como si aún siguiese allí rascándose. Cuando me meto en la cama, alargo la mano para tocarle el áspero pelo, lo que me resulta tan tranquilizador, pero *Trotón* no está ahí.

Hoy mi madre me preguntó:

—¿Qué ha sido de *Trotón?* Le echo de menos.

—Está en casa de Barry —dije, tratando de aparentar que esto no era inusual.

—¿Acaso habéis tenido algún lío por su custodia? —preguntó por encima del borde de su taza de café descafeinado.

—No exactamente —dije—. Bueno, algo por el estilo.

Qué encanto de madre. No me hizo más preguntas.

84

Tiene gracia. Aunque ya no tengo que llevar a *Trotón* a hacer ejercicio, aún siento el impulso de levantarme temprano para ir a correr. La costumbre, supongo. Los primeros minutos tengo que esforzarme, pero, a medida que corro, se me desagarrotan los músculos, me invade una sensación agradable y luego me siento como si flotase.

A fin de no encontrarme a Barry, sigo un camino diferente para ir al instituto. Con frecuencia me encuentro con Kevin, que, en un primer momento, me hace ponerme sobre aviso, incluso cuando no llevo puesta la camisa.

Hoy, en vez de perseguirme, Kevin me dijo:

—Hola, Leigh. ¿Qué tal?

—¿Y me lo preguntas en medio de los exámenes finales?

Me eché a reír con lo que pretendía que fuese una risa irónica. En el último minuto estoy esforzándome para mejorar las notas.

—¿Vas a salir a correr? Te he visto con tu perro corriendo por la ciudad —dijo Kevin, saltando para dar en una rama que sobresalía.

Mi ex perro, pensé, y dije:

—No he pensado realmente en ello.

En lo único que había pensado era en *Trotón,* en Barry, en los exámenes y a veces en Geneva, la chica con la melena del color de las mariposas.

Fuimos andando sin hablar hasta que Kevin me dijo:

—¿Sabes una cosa? Nadie en el instituto había reparado en mí hasta que empecé a perseguirte por la

camisa. Realmente, me gustaba mucho esa camisa, pero a mi madre casi le da un infarto cuando la vio —aplastó una mata con el pie—. Ahora ya no me importa que la uses. El perseguirte cuando la llevabas me ha servido al menos para que se fijen en mí. La gente sabe ahora quién soy.

—Es difícil ser un chico nuevo —dije recordando mi sexto curso.

26 de enero

Hoy, después del examen final de matemáticas, me tropecé con Barry en el pasillo. Tenía que suceder alguna vez, pero él no pareció especialmente feliz de verme, lo que pensé que era poco razonable. Tiene la custodia total de *Trotón*.

—¿Por qué no te quedaste con *Trotón* en tu casa? —preguntó.

Yo quería decirle que sentía todas las cosas horribles que le había dicho, pero no me salieron más que palabras agrias y airadas:

—Porque soy un cerdo que se comporta mal.

Barry se quedó como si le hubiese pegado. Tal vez, de haber hecho mejor mi examen de matemáticas, no hubiese estado de tan mal humor y no hubiese resultado tan odioso.

Al salir del instituto, Kevin me alcanzó.

—¿Por qué no te vienes a mi casa a tomar algo? —me preguntó.

¿Por qué no? Sin *Trotón* no tenía nada mejor que hacer.

Kevin vive en una de esas antiguas casas victorianas, muy grandes, pintadas en lo que llaman «colores de decorador», que valen hoy en día alrededor de un millón de dólares. La cocina era toda moderna y de color de rosa. Kevin abrió la puerta de un frigorífico congelador gigante.

—Mi madre hizo que pintasen todos nuestros aparatos de ese rosa especial en un taller de carrocería y con pintura de coches —explicó como si estuviese disculpándose.

Yo no había visto nunca tanta comida congelada fuera de un supermercado.

—¿*Pizza*? —preguntó—. Guardaré el buey *stroganoff* para la cena. ¿O acaso el pollo *cordon bleu*? No estoy a régimen de adelgazar...

—La pizza es estupendo —yo estaba anonadado—. ¿No guisa tu madre?

Kevin metió la *pizza* en el microondas.

—No, no guisa nunca. Elegimos lo que nos apetece y lo metemos en el microondas.

Mientras comíamos la *pizza,* me enteré de muchas cosas sobre Kevin; era evidente que necesitaba alguien con quien hablar. Su padre es muy rico y vive en San Francisco, en Nob Hill, o en su chalé adosado de Hawai, y está indignado con Kevin porque no consiguió ingresar en un colegio privado, cuando prácticamente toda su familia, desde casi Adán y Eva, ha ido a ese tipo de colegio. Pero Kevin está furibundo con su padre porque se divorció de su madre a causa de una mujer más joven, cuando él estaba en plenos exámenes de ingreso. Kevin me explicó que su madre recibe una asignación muy elevada y que a la asistenta

que va todas las mañanas no le gusta que él ande por la cocina. Siente no haberse apuntado al *cross* porque así tendría algo que hacer.

Me avergüenza decir que los problemas de Kevin me hicieron sentirme un poco mejor respecto de los míos.

Cuando le conté a mi madre que tenía un amigo nuevo que no era muy feliz, me preguntó:

—¿Cuál es su problema?

—Que es rico.

Mi madre se echó a reír y dijo que ojalá tuviese ella ese problema, pero es que, después de ver cómo vive Kevin, no me parece que ser tan rico sea muy divertido.

Mi madre me dijo:

—Quizá debiéramos invitarle a que venga a comer cuando yo tenga un día libre —luego añadió—: A no ser que te avergüences de cómo vivimos.

Nunca me he avergonzado, pero ahora me pregunto si no me avergonzaré.

13 de febrero

Hoy, Kevin y yo nos presentamos para correr en pista. El señor Kurtz, el monitor, nos dio una charla sobre la importancia de participar y hacerlo lo mejor posible. Dijo que lo importante no era el ganar, sino el competir. Subrayó que debemos tratar de superarnos en nuestro interior, lo que implica que debo empezar a despojarme de mi mal talante.

Al otro lado del campo de juego veía a Geneva,

con el brazo y la pierna estirados, con su melena peli-
rroja, que seguía esforzándose en saltar aquellas va-
llas. Está mejorando, lo cual probablemente quiere
decir que su talante ha sido bueno.

El equipo de los mayores llama al señor Kurtz
«Moni», pero a la mayoría de nosotros, que somos
chicos pequeños, no nos parece que le conozca sufi-
cientemente bien como para eso. Observó cómo co-
rrían los de primero y de segundo.

Luego, mientras nos dirigíamos hacia el cuarto de
los armarios, el señor Kurtz me puso la mano en el
hombro y dijo:

—Tengo la impresión de que vas a ser una buena
adquisición para el equipo. Sigue adelante.

Esto me sorprendió. Al pensar tanto en Barry y en
Trotón, los pies también me pesaban.

—Con esas piernas tan largas lo harás bien —le
dijo a Kevin.

14 de febrero

En una escala de uno a diez, al día de hoy le co-
rresponde un quince. ¡Cuando volví del instituto
Trotón estaba sentado al lado de la puerta de delante!
Al verme, vino corriendo, se puso en dos patas y me
lamió la cara. La larga lengua mojada me resultaba
agradable.

—¡*Trotón*! —fue lo único que pude decir—.
¡*Trotón*!

Se agitó todo él de lo que se alegraba de verme.

Busqué la correa, pero no estaba por allí. Tam-

poco estaba su plato anatómico. Eso quería decir una cosa: que *Trotón* había venido solo. La valla de los Brinkerhoff no era tan alta como para no podérsela saltar si le daba la gana.

Me puse eufórico. *Trotón* me quería a *mí*. Le llevé dentro y le di de comer en un plato corriente. El ruido que hacía al tragar y engullir me sonaba bien, como en los viejos tiempos.

Y luego sonó el teléfono. Me dio tal vuelco el corazón que casi me lo tengo que recoger del suelo, pues me parecía que podía ser Barry quien llamaba. Y así fue.

—¿Está *Trotón* ahí? —a Barry se le notaba angustiado.

—Sí —contesté—. ¿Quieres hablar con él?

—Qué gracioso —dijo Barry—. ¿Qué está haciendo ahí? ¿Viniste a recogerlo?

Expliqué a Barry que si yo le hubiese recogido, habría traído su correa y el plato anatómico también, y añadí:

—El volver fue idea de *Trotón*. Vino solo.

Cuando *Trotón* oyó su nombre, apoyó su cabeza en mi rodilla.

—Eso es lo que me figuraba —dijo Barry—, pero quería asegurarme de que no lo habían robado.

Nos quedamos los dos callados, pero como oía a las hermanitas gritando por detrás, supe que no es que me hubiese colgado el teléfono. Finalmente, Barry dijo:

—No tenías por qué renunciar a su custodia.

—La cuestión es que estaba un tanto fastidiado por un montón de cosas —admití—, así que dije algunas chorradas que luego sentí.

91

Acaso sea más fácil hablar de ciertas cosas por teléfono que cara a cara.

—Eso es lo que dijo mi madre.

Barry se quedó callado un momento mientras yo pensaba: «Gracias señora Brinkerhoff por comprender.»

Finalmente, Barry dijo:

—Quédate tú con él y yo seré su amigo. Ha demostrado que te quiere más a ti, y sé que contigo hace más ejercicio. Además no me gusta tener que fregarle el plato y pone nerviosos a los gatos de mis hermanas.

—Jo, Barry... —estaba tan agradecido, que apenas podía hablar.

—Vale —Barry lo comprendió.

Cuando me repuse, pensé que debía hablar de algo que me preocupaba.

—Si me lo quedo, la gente se va a carcajear, y van a decir que sabían que lo de compartir la custodia no iba a funcionar. Ya sabes lo que se comentaba.

—Ya —dijo Barry—. Si ya lo están comentando. Tiene que haber alguna forma de evitar los estúpidos comentarios que creen que son tan graciosos.

Mientras estábamos callados se me ocurrió una idea, una idea realmente brillante.

—Cuando mis padres se divorciaron, oí algo así como que si un chico tiene suficientes años y es suficientemente listo como para optar con conocimiento, puede dar su opinión sobre la custodia. O algo parecido. Y sé que no me equivoco en lo de optar con conocimiento.

—¡Jo, eso suena fenomenal! —Barry estaba en-

tusiasmado—. Podemos decir sencillamente que *Trotón* tiene ya la suficiente madurez para optar con conocimiento, y que había decidido vivir contigo.

Nos reímos como en los viejos tiempos.

—Después de todo, ¿cuántos perros hay con la suficiente madurez como para leer? —pregunté y nos volvimos a reír. Luego tuve otra idea—. Lo malo es que me voy a dedicar a correr en pista. Puedo sacarle por la mañana, pero si le dejo dentro durante el día, se come la alfombra.

—No hay problema —dijo Barry—. Le dejas tranquilamente en nuestro patio, como siempre, y yo le sacaré durante la temporada de las carreras. Tengo que mantenerme en forma para jugar al fútbol el año que viene.

Al cabo de un rato apareció Barry por el camino con la correa y el plato de *Trotón*. No tuvimos que decirnos que nos alegrábamos de ser amigos de nuevo. Los dos lo sabíamos. Yo también sabía, aunque no lo diría nunca, que Barry se sentía aliviado por haberse quitado de encima toda la responsabilidad de *Trotón*. A mí no me importa fregarle el plato.

Abracé a mi perro. ¡Es mío todo por entero!

1 de marzo

El día primero de mes pensaba esconder a *Trotón* en el cuarto de baño antes de que la señora Smerling apareciese a reclamar la renta. Pero, de repente, cambié de idea. A mi madre le pone nerviosa que llame chamizo a este sitio; a mí me pone nervioso el en-

trar furtivamente con la preocupación de que nos vayan a subir la renta a causa del perro.

Se empezó a oír en el camino el taconeo de las sandalias de la señora Smerling; yo abrí la puerta y, con *Trotón* a mi lado, le entregué el cheque de la renta que mi madre había dejado en una silla al lado de la puerta.

—Señora Smerling, yo soy ahora el único dueño de *Trotón* —le informé—. Ha optado con conocimiento por vivir conmigo en vez de vivir con dos dueños que compartan su custodia.

La expresión de la señora Smerling fue de sorpresa y dijo:

—¿Ah, sí?

—Así que, ¿se opone usted a que tenga perro?

Me sentí algo enfermo, como si mi madre y yo estuviésemos a punto de quedarnos de patitas en la calle.

—No me has engañado ni un minuto —dijo—. Todavía no me he opuesto.

¡Vayaaaa! Decidí forzar aún más mi suerte.

—¿Piensa subirnos la renta por causa de él?

—No, a no ser que tenga que limpiar sus porquerías.

—No tendrá que hacerlo —le prometí—. Me haré con un recogedor o una chapa vieja o algo así.

—Eres un buen chico, Leigh —dijo la señora Smerling. Iba a marcharse cuando se volvió y preguntó—: ¿No te hace falta una valla para el perro?

¿Se habría dado cuenta de que la alfombra estaba mordisqueada? Probablemente.

—Una valla sería una gran ayuda —tuve que admitir.

—Pues háztela —dijo la señora Smerling—. Una buena valla aumentaría el valor de mi propiedad —dijo, y se marchó taconeando por el camino.

Secándose el pelo con una toalla, entró mi madre en la habitación. Estaba riéndose.

—Leigh, me has dejado estupefacta. ¿Cómo lo conseguiste?

Me encogí de hombros.

—Por ser el hombre de la familia.

Ahora mi madre quizá no eche tanto de menos a su nene.

Luego mamá frunció el entrecejo.

—Me da la impresión de que la señora Smerling ha hecho que la valla sea una condición ineludible.

Eso era justamente lo que estaba empezando yo a pensar.

2 de marzo

Una valla, una valla, mi reino por una valla, como diría Shakespeare.

El patio ya tiene valla, recubierta de matorrales, por un lado y por el fondo. Pero no la tiene ni por el lado que va paralelo a la estación de gasolina, ni por el trozo que va desde allí al edificio de apartamentos de enfrente de nuestra casa. Barry y Kevin se ofrecieron a ayudarme a construir una valla con cajones de embalaje de la tienda de muebles que hay más abajo en la calle. Pero tengo la impresión de que a la señora Smerling no le iba a parecer que ese tipo de valla fuese a aumentar el valor de su propiedad.

Kevin se ofreció a pagar la valla. Yo no podía dejarle que lo hiciese y mi madre nunca lo hubiese consentido. Barry dice que su padre haría la valla si se lo pidiésemos, pues tiene las herramientas necesarias para ello. Es muy amable por parte de Barry, pero tampoco pude aceptar ese ofrecimiento. Yo tengo mi orgullo, aunque no tenga dinero para la valla.

Resolver problemas, no de los de álgebra, parece ser el sino de mi vida. Acaso sea el de todo el mundo en la vida.

12 de marzo

Me puse a pensar: «Si el padre de Barry estaba dispuesto a construirle una valla a *Trotón*, tal vez el mío también.» Sin consultar a mi madre, le telefoneé a su remolque de Salinas.

—Papá, ¿me podrías construir una valla?

No valía la pena andarse por las ramas.

—¿Dónde? —parecía sorprendido. Se lo expliqué—. Por supuesto, no hay problema —accedió sin pérdida de tiempo.

Esa misma noche vino a tomar medidas a la luz de la estación de gasolina de al lado de casa.

Unos días después, cuando yo volvía del instituto, me encontré con unos postes de 1,80 metros de alto regularmente incrustados en cemento que estaba empezando a endurecer. Presioné la pata de *Trotón* en el cemento al lado del poste donde va a ir la puerta. Ahora mi perro ha quedado inmortalizado.

Ayer, cuando volvía con *Trotón* de currar con la

fregona, vi la furgoneta de mi padre cargada con tablas, tela metálica, una puerta ya hecha, y *Bandido*. Mi padre estaba hablando con mi madre mientras la señora Smerling miraba por la ventana.

—Vamos, Leigh, manos a la obra —dijo papá.

Mi madre dijo que tenía muchos recados que hacer y que no volvería a casa hasta después del trabajo. Creo que era una excusa para no andar en torno a mi padre.

Él y yo empezamos a trabajar clavando los largueros donde les correspondía. Me sentía contento de estar sudoroso trabajando con él, mientras *Trotón* estaba sentado contemplándonos. *Bandido* se quedó en la furgoneta.

Cuando todos los largueros estaban ya colocados, apareció una señora en un *toyota* rojo, se apeó, y avanzó por el camino.

—Hola, Bill —dijo—. ¿Qué tal va la cosa?

Mi padre la *besó* y dijo:

—Fenomenal. Alice, este es mi hijo Leigh.

Me acordé de limpiarme la mano en el trasero de los pantalones, la extendí y dije:

—¿Cómo está usted? —lo que no me fue fácil por lo sorprendido que estaba.

Alice parecía algo mayor que mamá, y más rellenita, pero era atractiva, aunque nada llamativa.

—Hola, Leigh —dijo como si yo le hubiese caído bien.

Le rascó detrás de la oreja a *Trotón* cuando éste se levantó para olisquearla. Dijo que tenía unos recados que hacer y que había pensado: «Pasaré por allí para ver cómo resulta la valla.» Luego se alejó en el coche.

Con cierto recelo, pregunté:

—¿Ha venido a ver cómo soy?

Mi padre sonrió burlonamente.

—Podría ser.

—¿Va en serio?

—A lo mejor.

—¿Con niños?

—Una chica en la universidad.

La señora del pelo vendado no hubiese dado por buena esta conversación. Mi padre y yo no parecíamos capaces de hablar con frases completas.

A media tarde, sin haber parado para comer, ya habíamos grapado la tela metálica a los postes, habíamos colgado la puerta y atornillado el picaporte en su sitio. *Trotón* tenía una primorosa valla de 1,80 metros que iba a aumentar el valor de la propiedad de la señora Smerling. Le di las gracias a mi padre, que dijo:

—Bueno, vale. Vamos a comer algo.

Lavamos los bordes y, dejando a *Trotón* con expresión de sorpresa detrás de su valla, nos fuimos a un restaurante mexicano, donde los dos pedimos el típico plato mexicano consistente en enchiladas, chiles rellenos, tacos, frijoles fritos y arroz. Papá tomó una cerveza, yo pedí leche de manteca, que estaba muy rica con la comida mexicana.

Comimos sin hablar durante un rato. Luego mi padre enrolló una tortita, me miró fijamente y me dijo:

—¿Cómo es que hasta ahora nunca me habías pedido nada? Siempre me parecía que lo único que querías era dar una vuelta en mi camión, pero que no me querías a mí.

Me quedé estupefacto y turbado ante semejante revelación. Mi padre no tuvo nunca facilidad para ex-

presar sus sentimientos. Acaso yo tampoco. ¡Que no le quería, cuando después del divorcio estuve tanto tiempo suspirando por él!

—La verdad es que me parecía que me habías abandonado —confesé—, aunque a veces me dejases ir contigo.

Mi padre suspiró.

—Sé que te he decepcionado, pero te he echado de menos, chaval, y yo he madurado mucho en los dos últimos años.

Esta vez no me enfadé, como solía hacerlo, cuando mi padre me llamó chaval. Ahora «chaval» me suena como un mote afectuoso, no como un sustituto de mi verdadero nombre, que antes pensaba que se le había olvidado.

Fue la primera conversación de verdad que tuvimos mi padre y yo, así que no me molestó tanto que empezase a hablar de mi futuro, aunque habría preferido que no hubiese sacado el tema. Cuando me dejó en casa, dijo:

—Tendremos que construirle a *Trotón* una caseta.

Cuando mi madre volvió a casa del trabajo, me desperté y le conté lo de Alice.

—Qué bien —dijo, y lo decía de verdad—. Estoy realmente contenta de que haya encontrado a alguien.

Al vivir tan cerca, quizá temiese mi madre que, como se sentía solo, fuese a andar rondando por aquí. El venir para construirle una caseta al perro es diferente.

Ahora que ya he resuelto algunos de mis problemas, aunque no mi futuro, siento las piernas muy ligeras. Corro más deprisa, como si tuviese alas en los talones, al igual que el dios griego Mercurio, que aparece en los anuncios de algunas floristerías, pero con la diferencia de que Mercurio no tenía que llevar zapatos especiales para correr porque sus pies no tocaban el suelo.

El monitor quiere que yo corra los ochocientos metros y Kevin los mil quinientos. Geneva ya no derriba tantas vallas.

Mis días pasan zumbando. Barry corre con *Trotón* a la salida del colegio y lo trae a la pista para que yo me lo lleve a casa.

Mientras friego, estudio mi español: *Esta mesa es de madera. El libro está sobre la mesa.*

Mientras estoy corriendo pienso en las historias cortas que estamos estudiando. El profesor de lengua de este semestre, el señor Drexler, no es un profesor que se precipite sobre los alumnos que tratan de pasar desapercibidos y les pregunte «¿cuál es el tema de este relato?». Por el contrario, pregunta: «¿Hay algún voluntario para explicar el tema de este relato?», porque sabe que la cuestión de los temas a nadie le entusiasma. Me gusta ser voluntario, aunque algunas veces me equivoque.

Hoy he hecho una estupidez. Estuve contemplando a Geneva saltar las vallas y después, cuando empezó a andar para hacer los ejercicios de enfriamiento, me armé de valor y me fui andando a su lado. (No demasiado cerca.)

—Hola, Leigh —dijo.

—Has estado de lo más fetén —le dije—, pero ¿no has pensado nunca que tu melena puede ofrecer resistencia al aire? A lo mejor, si te la atases hacia atrás, podía hacer que consiguieses un tiempo mejor —luego me pregunté si pensaría que le había dicho algo indebido.

Se llevó la mano al pelo, que le colgaba ensortijado en forma de húmedos zarcillos en torno al rostro.

—Nunca había pensado en ello —admitió—. Gracias por la idea.

—Tu melena es, desde luego, preciosa —dije para asegurarme de que no fuese a pensar que le había dicho una impertinencia. Por alguna razón me acordé de la abuela de Barry haciendo bonitos puntos de fantasía con suaves lanas de colores y, sin pensarlo, le dije—: Resultaría precioso hacer un jersey con tu cabello.

Geneva se paró y me miró de frente con las manos en las caderas.

—Leigh Botts, ¡eres realmente extraño! —se dio la vuelta y echó a correr por la pista.

Me dieron ganas de cortarme la cabeza.

Correr, correr, correr por la pista.

Las clases son más interesantes este semestre, y especialmente el análisis de relatos breves. Estudio, me duermo, me levanto, corro con *Trotón,* me entreno al salir del instituto. El viernes por la tarde el equipo compite con King City en nuestro primer encuentro de esta temporada.

Pienso en los juegos olímpicos de la tele: en las trompetas, el sol, las banderas, los atletas de aspecto imponente de todo el mundo, y en los ganadores luchando por contener las lágrimas cuando les colocan la cinta de la que cuelga la medalla mientras tocan el himno de su país y la multitud les aclama.

Después de sacar a *Trotón,* el entrenarme es lo mejor del día. Me encanta el rechinar de los clavos de mis zapatos al hincarse en la pista arenosa, el alborozo que siento después de correr, la satisfacción de rebajar mi tiempo. El bromear en el vestuario es divertido, incluso cuando alguien intenta golpearme con una toalla. Estoy orgulloso de mi chándal rojo y dorado, los colores del colegio. Geneva me sonríe y me saluda con la mano desde el otro lado de la pista, así que no puede estar enfadada conmigo. Barry va a recogerme en la pista con mi perro.

A veces, Kevin viene conmigo a casa, o vamos los dos a la de Kevin. La primera vez que Kevin vino se descolgó diciendo:

—¿De verdad que vives *aquí?*

Luego se disculpó por la grosería. Kevin está bien educado.

—Por supuesto —dije—. Protege de la lluvia.

Ahora a Kevin le gusta más venir aquí que estar solo en su enorme casa mientras su madre se ha ido a jugar al *bridge* o, como él dice, a hacer de decoradora de interiores. A veces guisamos. Yo le he enseñado a hacer una tortilla. Si sabe que mi madre va a estar en casa para cenar, ¡se pone corbata! Mamá dice que es un chico muy simpático aunque parece como si emanase tristeza, debe de ser el tipo de chico que yo era cuando estaba en sexto y mis padres se acababan de divorciar.

Ahora tengo tres amigos: Barry, Geneva y Kevin. Formo parte del grupo de carreras en pista. He encajado. Estoy integrado.

17 de marzo

Mi primera carrera estuvo más lejos de parecerse a los juegos olímpicos de lo que cabe suponer. El equipo de King City es tres veces más numeroso que el nuestro. Era como si de los autobuses se hubiesen bajado absolutamente todos los chicos de King City. A lo mejor es que no hay mucho en que entretenerse allí. Sobre el campo había nubes de lluvia. Los dos equipos apilaron botellas de agua mineral, libros, chaquetas y comida en dos secciones de la gradería separadas con listones transversales, cual si estuviéramos delimitando diferentes territorios.

Me sorprendió la forma tan amistosa en que los miembros de los equipos rivales se saludaban. Algunas madres y unos pocos padres, todos ellos

arropados como si esperasen una ventisca, y provistos de termos, se subieron a la tribuna.

Los corredores se entrenaban entre las recién pintadas rayas de la pista o hacían torsiones y estiramientos en el campo de juego. Un equipo de la carrera de relevos, en que los cuatro corrían tan juntos que sus piernas parecían émbolos, ensayaba el pasarse el testigo.

Cuando empezó el encuentro, todo el mundo parecía animar a todo el mundo, pero yo a quien más animé fue a Geneva, que llegó tercera en el salto de vallas de los de primero y segundo año. Advertí que llevaba el pelo hacia atrás y recogido en un moño.

Cuando el altavoz vociferó: «Primer aviso para los de ochocientos metros de primero y segundo», se me agarrotó el estómago. Bajé de la gradería para empezar el precalentamiento con los demás corredores. Al segundo aviso, hicimos algunas carreras preliminares y cuando el altavoz gritó: «Último aviso», nos presentamos ante el juez de salida para que nos indicase nuestras bandas.

Nos quitamos nuestras sudaderas y nos colocamos cada uno en su sitio. «Corredores a vuestros puestos. Preparados.» Nos inclinamos hacia delante y esperamos el disparo de salida.

Se había levantado un viento frío que me congelaba los músculos. Noté que caían unas gotas de lluvia.

¡Pum! Salimos, pero para que nos dijesen que volviésemos. Alguien había hecho una salida en falso. Nos dieron la salida por segunda vez. Mis pies tocaron la pista. El público gritaba. Palabras sueltas me penetraban en el cerebro mientras alargaba el paso:

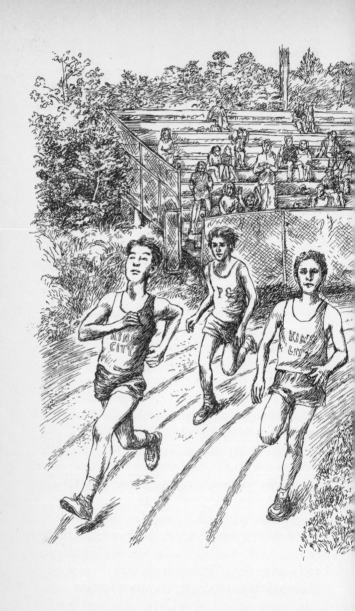

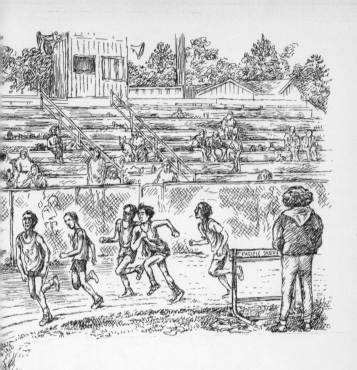

«¡Pega fuerte, Jack!» «¡Tira pa'lante, Felipe!»
Habíamos hecho una vuelta y yo seguía sin desmayo.
Tenía al monitor a mi lado.

—¡Mueve los brazos, Leigh! —me gritó al pasar.

Moví los brazos y recé para ser capaz de seguir
respirando hasta el final de la carrera. Oí ladrar a
Trotón. Me llegó la voz de Geneva:

—¡Leigh, a por ellos, Leigh!

Me esforcé más al tomar la curva en el extremo de
la pista, doblé otra, y la carrera había llegado a su fin.
Un chico de King City había ganado.

Me salí de la pista y vomité en la hierba.

El monitor tenía razón en lo que me dijo, rodeándome los hombros con el brazo:

—No te preocupes, muchacho. Ocurre a veces a los principiantes. Ponte la sudadera y sigue moviéndote.

Después de hacer los ejercicios de enfriamiento, me subí a la tribuna para sentarme al lado de Barry y de *Trotón*. El altavoz anunció: «Leigh Botts, tercero, 2:27.»

—No está mal —dijo Barry mientras *Trotón* me lamía el sudor salado de la mano—. King City es un hueso para vencerles.

—Buen esfuerzo —dijo un corredor de los mayores.

Geneva me hizo una seña con los pulgares en alto para animarme. El cabello se le había empezado a desparramar por los hombros.

Dos minutos y veintisiete segundos. Mientras corría me parecía una eternidad.

Nadie mencionó mi vómito.

31 de marzo

Corro con *Trotón,* voy a clase, me entreno en la pista, estudio, duermo y vuelvo a hacer lo mismo. Así es como pasan los días. El rebajar mi tiempo en dos miserables segundos me costó muchas horas de trabajo duro. Unas veces gano, otras pierdo.

Es interesante observar a otros miembros del equipo. Hay un guaperas de los mayores que salta con pértiga y que anda contorneando las anchas espaldas

porque sabe que va a ganar y que todas las chicas le están contemplando, y el corredor de ochocientos de último año es un verdadero exhibicionista que está siempre haciendo *sprints* delante de la gente. Tiene muy buen estilo, pero resulta que no es suficientemente rápido.

Hay una chica, una gordinflona, que corre los mil quinientos metros en el equipo de primero y segundo, que es realmente fascinante. Para la cuarta vuelta, todos los demás corredores la han pasado y han llegado a la meta, pero ella sigue tirando pa'alante con la pista para ella sola. Todo el mundo la contempla, pero nadie se ríe de ella y cuando termina estalla una gran ovación. Me intriga por qué corre los mil quinientos metros si sabe que nunca va a ganar. A lo mejor es que quiere adelgazar. Cualquiera que sea la razón, no desiste. Y eso lo admiro.

Los viajes en autobús a otros centros son muy divertidos, con el equipo riéndose y haciendo chistes en el viaje de ida y durmiendo o charlando sobre el encuentro en el de vuelta. Si el viaje es lo bastante largo, nos paramos en alguno de esos sitios de comidas rápidas al volver. El equipo de los mayores entra primero, va después el equipo de los de primero y segundo.

Pero los encargados de los restaurantes no parecen muy felices cuando nos ven entrar.

Esta mañana, cuando *Trotón* y yo estábamos corriendo por el paseo de Ocean View, vi un aviso en Lovers Point (cabo de los enamorados) en el que se anunciaba el Día de la limpieza ambiental de esa zona, que iba a celebrarse el 1 de abril, y en el que darían gratis café y *donuts* y regalarían un ciprés a cada

uno de los participantes. Me gustó la idea de que la gente fuese voluntaria a quitar malas hierbas para mantener bonito el acantilado que bordea la bahía. Y pensé que yo podría también quitar unas pocas. Se lo debía al acantilado, por ser un sitio tan estupendo para hacer ejercicio al aire libre.

Hoy, Geneva se reunió conmigo cuando yo iba por la galería camino de mi clase de matemáticas.

—Estás mejorando mucho —me dijo—. En la pista, quiero decir.

—Gracias —dije—. Tú también —cuando estaba tratando de pensar qué decir, me oí descolgarme con—: ¿Te gustaría quitar malas hierbas conmigo mañana?

Geneva se paró tan de repente, que alguien chocó contra ella. Yo me paré también. Me miró como si no pudiese creer lo que acababa de oír.

—¡Quitar malas hierbas! ¿Te he oído pedirme que quite malas hierbas?

Sé que me ruboricé, pero me mantuve firme.

—Eso es.

Luego le expliqué en qué consistía lo de desherbar en Lovers Point y pensé: «No te rías. Y no se lo cuentes a todas las demás chicas para que se rían también.»

Pero Geneva no se rió. Me contestó, con una agradable sonrisa:

—Me parece una buena idea, Leigh. Me encanta lo de quitar malas hierbas contigo.

Acordamos encontrarnos el sábado por la mañana a las nueve.

Esta tarde rebajé mi tiempo tres cuartos de segundo en el encuentro contra Gonzales y Soquel.

Después del desayuno le dije a mi madre:

—Bueno, me parece que me voy a ir a arrancar unas cuantas malas hierbas esta mañana.

Mi madre balbuceó mientras se tomaba su descafeinado:

—¡Leigh Botts! Si nunca has arrancado una hierba en tu vida. ¿De quién son las hierbas que piensas arrancar?

—De la ciudad —lo dije con dignidad—. En Lovers Point.

—Ah, sí, el desherbaje anual. Buena idea. Me alegro que quieras colaborar —dio un mordisco a una tostada de pan integral antes de decir—: Qué gracioso ese repentino interés por las malas hierbas.

Sé que estaba bromeando y le devolví la pulla:

—Sí, me ha invadido un incontrolable impulso. Acaso se deba a las vibraciones sísmicas o a la posición de la luna, pero no puedo evitarlo. *¡Tengo que arrancar malas hierbas!*

Traté de poner cara de haberme transformado en lobo.

Mi madre se rió. Cogí un cuchillo viejo y le enganché a *Trotón* la correa en el collar.

Mi madre, que siempre encuentra algo de lo que preocuparse, me dijo:

—Ten cuidado con ese cuchillo.

Cogí una gorra de malla que mi padre se dejó aquí una vez, en la que pone «A gusto del Camionero», y salí corriendo por la puerta.

—Que te diviertas —me gritó.

Persuadí a *Trotón* de que fuésemos andando, porque tenía que pensar en cosas como que ¿por qué no seré yo guapo como el fanfarrón que salta la pértiga? (En realidad, ahora soy más guapo de lo que era antes, pero no como el de la pértiga.) Bueno, ¿y si Geneva no viene, se olvida, piensa que todo esto es una tontería, piensa que yo soy tonto, que estaba bromeando? ¿Debería haberle traído un cuchillo también?

Me tranquilicé cuando la vi venir hacia el banco en que habíamos quedado. No es tan guapa como otras chicas, pero me pareció que estaba muy mona con una sudadera verde pálido, pantalones cortos y un gran sombrero de paja. Llevaba guantes de jardinería y una hazadilla.

Geneva le acarició la cabeza a *Trotón* y dijo:

—Hola, perrito.

Trotón meneó el achaparrado rabo.

El sol calentaba, la bahía estaba azul verdosa y en torno a las rocas susurraban y se agitaban pequeñas olitas. El aire olía al yodo de las algas. Las abejas zumbaban en esas plantas de tallos gigantes y diminutas flores azules que abundaban allí. Había todo tipo de personas de todas las edades, vestidas con todo tipo de atuendos viejos, afanándose en escarbar y arrancar las malas hierbas. La camioneta del señor Presidente estaba aparcada en la carretera.

Un encargado del Club de los Leones nos entregó a cada uno una bolsa de plástico y nos dijo que se alegraba de ver que había gente joven que se interesaba por las malas hierbas. Después de atar la correa de *Trotón* a la pata de un banco, Geneva y yo nos pusi-

112

mos manos a la obra para quitarle hierbas y acederillas a la hierba de la plata. La acederilla tiene unas flores amarillas tan bonitas, que no sé quién decidió considerarla una mala hierba.

Geneva y yo no hablamos mucho mientras escarbábamos y arrancábamos, pero sí me enteré de que salta vallas porque vio en la televisión la carrera de los Juegos Olímpicos y le pareció que era algo que le gustaría hacer. Vive con sus padres (¡con los dos!) en una gran casa que han transformado en un hostal en el que dan habitación y desayuno. Su padre y su madre, los dos, nacieron en Inglaterra. Todas las mañanas, antes de ir al instituto, ella se pone un delantal muy frivolón y lleva las bandejas del desayuno a las personas que lo piden temprano. El irrumpir en las habitaciones donde la gente está con frecuencia aún en la cama le azara. Le conté lo de fregar el suelo de Katy, que es algo que no sabe nadie más que Barry.

Una ardilla empezó a juguetear con la cola justo fuera del alcance de *Trotón* y éste se puso a ladrar y a tirar de la correa hasta que empezó a toser, así que saqué las dos tarjetas que llevo conmigo y le enseñé la de SENTADO. Entonces miró anhelante a la ardilla, pero se sentó. Cuando le enseñé la de QUIETO, se agazapó con el hocico sobre las patas y los ojos fijos en la pequeña y vil ardilla que jugueteaba justo fuera de su alcance.

Geneva se sentó sobre los talones.

—¿Por qué no le hablas a tu perro?

—¿Para qué? —pregunté haciéndome el gracioso—. Sabe leer.

Geneva se cayó hacia atrás de la risa. Yo le cogí la mano y la ayudé a ponerse de pie. Estábamos los dos cansados y sudorosos, así que nos fuimos hacia la furgoneta donde el Club de los Leones repartía café y *donuts*. Yo nunca había tomado café, pero cogí el vaso de plástico que el encargado me ofrecía, y también lo hizo Geneva. Nos sentamos en el banco de *Trotón* a comer los *donuts* y beber el café. *Trotón* abrió un ojo, me apoyó el hocico en un pie, y lo volvió a cerrar. Expliqué cómo había llegado a poseer a *Trotón* y por qué sabía leer algunas palabras.

Una mariposa grande se tambaleó, impelida por la brisa, y se posó en las flores azules a fin de hacer provisiones para su larga travesía a Alaska. Yo miré el pelo de Geneva que le salía por debajo del sombrero formando sortijillas alrededor del rostro y le dije:

—¿Sabes que tienes el pelo del mismo color que las alas de esta mariposa?

—Pero, Leigh, ¡qué cosa tan preciosa se te ha ocurrido decir! —Geneva parecía a la vez sorprendida y sinceramente complacida—. Toda la vida la gente me ha llamado cabeza de zanahoria, y lo odio.

—Eso es una equivocación —dije—. Tienes cabello de mariposa —me sentí de repente tímido y bajé la vista a mi vaso de café, que aún estaba casi lleno, y le dije—: No he tomado nunca café, pero me daba apuro decirlo. Me parece que no me gusta.

—A mí tampoco me gusta —dijo Geneva—, pero no quería admitirlo.

Los dos sonreímos y vaciamos los vasos en los arbustos. Un ratón muy agitado salió corriendo a mirar y luego volvió a desaparecer.

—Gracias, Leigh, por invitarme a venir. Ahora debo irme.

Geneva me explicó que tenía que hacer unas pastas porque su madre les sirve el té a los huéspedes que llegan agotados de hacer turismo por aquí. Su padre sirve jerez, disimula su acento inglés, y hace de «acogedor anfitrión». Geneva dice que ella se mantiene al margen de todo esto, en parte porque la gente siempre dice eso de que les interesa lo que piensan los jóvenes, y que quieren saber lo que piensan hacer de mayores, y ella nunca sabe qué contestar. Estábamos de acuerdo en que lo de ¿qué piensas hacer de mayor? es la pregunta más aburrida y tonta que los mayores nos hacen, continuamente, a las personas de nuestra edad. Como señaló Geneva, no tenemos más que catorce años, por tanto, ¿qué espera la gente?, ¿lo que pensamos hacer en la vida hasta los ochenta años?

Cuando estábamos a punto de irnos, un miembro del Club de los Leones insistió en que cada uno de nosotros aceptase un ciprés plantado en una lata, a fin de embellecer la península. Le dimos las gracias y nos miramos pensando qué íbamos a hacer con esos árboles.

115

El señor Presidente, que estaba cerca comiéndose un *donut,* nos estaba observando y comprendió lo que nos pasaba, pues dijo:

—Estáis pensando qué hacer con esa carga graciosamente recibida pero que no queréis —asentimos con la cabeza—. Dármelos a mí —dijo—, y a altas horas de la noche, a la oscuridad de la luna, los plantaré en los caminos en los que los turistas han pisoteado las plantas autóctonas al ir a la playa.

—Qué viejecito tan gracioso, pero simpático —comentó Geneva.

—Es un guardián de la playa —dije.

Echamos a andar pero *Trotón* nos chupeteó los talones, así que nos pusimos a trotar en silencio hasta que llegamos al hostal, mucho antes de lo que yo hubiese querido. Geneva me dijo adiós con la mano desde el porche.

—Te veré en la pista —luego entró a hacer las pastas para los turistas.

He escrito todo esto porque *ha sido un gran día.*

14 de abril

El «Moni» dice que Geneva, Kevin y yo tenemos todos unos tiempos que nos capacitan para participar en la Competición Selectiva de los Rotarios, que es muy importante. Hasta la vista, diario, quedas abandonado hasta que haya pasado la gran competición.

P. D.: Mi padre me llamó por teléfono para decirme que ha visto mis tiempos en la lista de la sección deportiva del periódico. Ya no despacha gasolina.

Ahora conduce un elevador de carga para una gran empresa de productos agrícolas y dice que se pondrá al corriente en las mensualidades de mi manutención. He oído decir que los conductores de estos vehículos ganan mucha pasta, ya lo veremos. Preferiría ver a mi padre feliz, antes que recibir su ayuda, pero eso no sería justo con mi madre.

29 de abril

La competición selectiva se celebró ayer en nuestra pista, en Pacific Grove. Hoy me sentía tan bien, que telefoneé a Geneva para pedirle que viniese a correr conmigo y con *Trotón*. Kevin iba a correr también, así que los tres corrimos juntos por la playa de los Cantos y al volver fuimos a casa de Geneva a tomar algo. El señor Weston, el padre de Geneva, estuvo realmente muy simpático y nos hizo unos sándwiches, y también nos contó que él jugaba al *cricket* en Inglaterra. Geneva nos hizo un guiño, pero Kevin y yo estuvimos muy corteses, pues, en realidad, no entendíamos de qué estaba hablando.

Mañana tenemos que entregar una redacción que ojalá no hubiese dejado para el último momento. El señor Drexler anunció que teníamos que basarla en una experiencia personal, lo cual parecía fácil hasta que dijo:

—Hay demasiada paja en la prosa que se escribe en esta clase. Demasiados adjetivos y adverbios. Tenéis que escribir las redacciones no usando más que verbos y sustantivos.

117

Esto dio lugar a gruñidos y preguntas. No, no podíamos utilizar la conjunción «y». Sí, podíamos utilizar pronombres, porque los pronombres sustituyen a los nombres.

Mis experiencias personales últimamente están relacionadas en su mayoría con las carreras, así que ahí va:

El sol brilla, la pista resplandece, el público espera. Los corredores avanzan con paso corto, hacen ejercicios de precalentamiento, agitan los brazos, prueban los zapatos de correr. El cronometrador sostiene un cronómetro. El altavoz ordena: «¡Corredores, a vuestros puestos! ¡Preparados!» Nos agachamos. Pienso: «Tengo que hacer 2:20 para ganar.» La adrenalina asciende. ¡Pum! Saltamos, corremos. Voy el primero. Los pies ganan terreno. Las zancadas van emparejadas. Sudo. Un chico me pasa. La multitud grita: «¡Corre, Leigh, corre!» Doblamos la curva. Otros aumentan la velocidad. Yo paso al chico. El «Moni» grita: «¡Levanta las rodillas, Leigh!»

Obedezco, alargo el paso. El chico me pasa. El corazón me late, me duelen los pulmones. Paso al chico. Damos la vuelta a la curva. El público grita. Me esfuerzo, lucho, vuelvo los ojos, veo al chico. Empujo, floto, veo la meta. El chico me pasa, rompe la cinta de la meta. El público aclama. Yo cruzo la línea. Me agacho, me agarro las rodillas, jadeo. El corazón me late con fuerza. Me gotea el sudor, que mancha la pista. Me estiro, corro lentamente, me refresco, espero. El anunciador da los tiempos.

Oigo: «Leigh Botts, dos diecinueve.» Perdí la carrera; batí el tiempo que me había fijado. Estoy satisfecho por ello.

Ahí está. Con eso termino mi redacción en la que no se cuenta lo que realmente ocurrió en la prueba, pero esa es la manera en que quería escribirla.

Estoy molido. Me voy a la cama.

2 de mayo

Ayer entregué mi redacción y esta mañana el señor Drexler me paró en la entrada y me dijo:

—Leigh, has escrito una redacción para sobresaliente, pero me ha dejado perplejo. Yo estaba en la carrera. ¿Por qué no has escrito lo que realmente sucedió?

Le dije que no quería fardar y que todos los chicos pensasen que yo me creía un tío estupendo.

El señor Drexler se echó a reír.

—Pero hay algo de lo que puedes presumir. No solamente ganaste la carrera por dos segundos, sino que tu tiempo fue tan bueno como el de algunos corredores universitarios.

—Ya —admití—, pero corrí para batir mi propia marca, y así es como lo he escrito. El ganar es divertido, pero el batir la propia marca es más importante. Al menos para mí. Usted dijo que la composición debía basarse en una experiencia personal. No dijo que tenía que ser verdad.

Esa competición fue tan emocionante, que resulta

difícil describir la verdadera historia sin algunos adjetivos bien gruesos.

El señor Drexler me dio un golpecito en el hombro y dijo:

—Eres un buen chico, Leigh. Estamos orgullosos de ti.

Me intrigaba a quién se refería con el *estamos*.

Geneva protagonizó el suceso horripilante de la jornada. Se había cortado el pelo.

—Ofrecía resistencia al aire —me dijo, mientras me entregaba un mechón de su larga melena hecho un nudo—. Para hacer un jersey —dijo riéndose. Metí el pelo en mi bolsa de los libros—. No pongas cara de susto, Leigh —dijo—. ¡El pelo me crece muy deprisa! Ya me lo he cortado otras veces.

Llegó la primera en la carrera femenina de vallas, así que a lo mejor el cortarse el pelo le sirvió de algo.

Kevin llegó tercero en sus mil quinientos metros. Dijo que esto le iba a decepcionar a su padre, que se interesaba por sus carreras «desde que no tiene caballos de carreras», fue lo que dijo Kevin. Parecía divertido con ello.

Barry estaba allí para felicitarnos. Dijo que estaba pensando en dedicarse a correr también para los acontecimientos deportivos de la temporada siguiente.

Mi madre había cambiado su horario en el hospital para poder acudir a la competición. Llevó a *Trotón* con ella. Los perros no son bien recibidos en las carreras, pero le mantuvo controlado con la correa muy corta. Mi padre estuvo allí también, con Alice. Ya no está cubierto de polvo, como solía estarlo hasta hace poco.

Debo admitir que el sentir la cinta en el pecho fue muy emocionante. Después de la carrera y de todas las felicitaciones, cuando mi madre estaba hablando con mi padre y con Alice, y yo estaba haciendo ejercicios de enfriamiento, *Trotón* dio un tirón a la correa y se le escapó de la mano a mamá, para venir corriendo hacia mí arrastrando la correa por la pista. Luego saltó y me lamió la cara, estoy seguro de que no por el sudor salado, sino porque me quiere y sabe que es mi perro.

Alguien gritó:

—¡Fuera ese perro de la pista!

Mientras me abría paso entre la gente para llevar a *Trotón* hacia donde estaba mamá, le miré el áspero pelo, lo mismo que él me miraba a mí mientras brincaba, y pensé que si alguien no hubiese abandonado a este gran chupador de talones que me hacía salir y correr, seguramente andaría yo alicaído compadeciéndome a mí mismo.

Cuando llegué donde estaba mi madre, mientras me ponía la sudadera, me olvidé y le ordené:

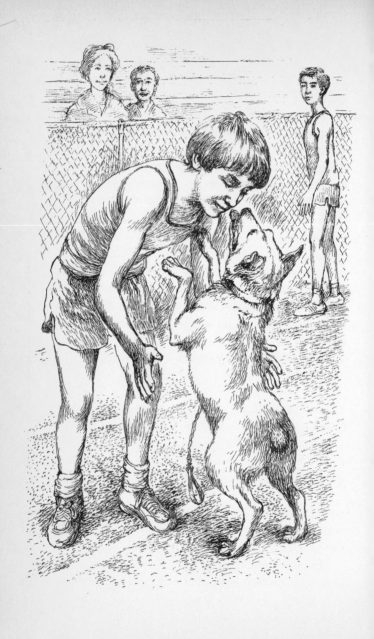

—¡Sentado!

A *Trotón* no pareció importarle nada la palabra. Se sentó y me miró con una mirada de confianza que me decía que sabía que nunca le abandonaría.

Mi perro y yo hemos cambiado desde el año pasado. Después del comentario del señor Drexler de que «*estamos* orgullosos de ti», sé que trabajaré para superar mi propia marca hasta que llegue a donde haya decidido llegar. Como en la pista, probablemente gane unas veces y pierda otras.

Le cogí a *Trotón* la cara entre las manos, le miré a los ojos y le dije:

—*Trotón*, qué animal tan noble eres.

Lo siento, señor Drexler, pero hay veces en que los adjetivos y los adverbios son necesarios para decir lo que queremos decir. Sin embargo, en el futuro, si llego a ser escritor, trataré de no meter paja en mis escritos.

ÚLTIMOS TÍTULOS PUBLICADOS

130
RAMONA LA VALIENTE
AUTORA: BEVERLY CLEARY
ILUSTRADOR: JUAN RAMÓN ALONSO

131
CUENTOS Y LEYENDAS DE ÁFRICA
AUTOR: YVES PINGUILLY
ILUSTRADOR: PABLO ALONSO

132
ROMANCES DE ESPAÑA
AUTOR: RAMÓN MENÉNDEZ PIDAL
ILUSTRADORA: VICTORIA PÉREZ ESCRIVÁ

133
ANTOLOGÍA LITERARIA
AUTOR: RAMÓN DEL VALLE-INCLÁN
ILUSTRADOR: PABLO AMARGO

134
EL MISTERIO DEL PÉNDULO
AUTORA: ISABEL CÓRDOVA
ILUSTRADOR: JUAN RAMÓN ALONSO

135
VALERIA
AUTORA: GABRIELA KESELMAN
ILUSTRADORA: ANA AZPEITIA

136
LA AVENTURA DEL TEATRO
AUTOR: LUIS MATILLA
ILUSTRADORA: STEFANIE SAILE

137
FINISTERRE Y LOS PIRATAS
AUTORA: GEMMA LIENAS
ILUSTRADOR: JORDI VALBUENA

138
FINISTERRE Y EL MENSAJERO
AUTORA: GEMMA LIENAS
ILUSTRADOR: JORDI VALBUENA

139
LOS CAMINOS DEL MIEDO
AUTOR: JOAN MANUEL GISBERT
ILUSTRADOR: JUAN RAMÓN ALONSO

140
LAS TORMENTAS DEL MAR EMBOTELLADO
AUTOR: IGNACIO PADILLA
ILUSTRADORA: ANA OCHOA

141
¿QUIÉN VA A ESCRIBIRTE A TI?
AUTOR: SEVE CALLEJA
ILUSTRADORA: CARMEN GARCÍA IGLESIAS

142
EL JINETE DEL SOL. EL PRIMER WESTERN VEGETARIANO
AUTOR: RIC LYNDEN HARDMAN

143
MILÚ, UN PERRO EN DESGRACIA
AUTORA: BLANCA ÁLVAREZ
ILUSTRADOR: RAFAEL SALMERÓN

144
CUENTOS Y LEYENDAS DE LA EUROPA MEDIEVAL
AUTOR: GILLES MASSARDIER
ILUSTRADOR: PABLO ALONSO

145
CUENTOS CLÁSICOS DE NAVIDAD
SELECCIÓN: SEVE CALLEJA

146
BAMBI
AUTOR: FELIX SALTEN

147
CINCO SEMANAS EN GLOBO
AUTOR: JULES VERNE

148
BICICLETAS BLANCAS
AUTORA: MARISA LÓPEZ SORIA

149
ANASTASIA TIENE LAS RESPUESTAS
AUTORA: LOIS LOWRY
ILUSTRADOR: JUAN RAMÓN ALONSO

150
LA VENGANZA DE LAS HORTALIZAS ASESINAS
AUTOR: DAMON BURNARD

151
TARTESOS
AUTOR: FERNANDO ALMENA

152
MÁS CUENTOS SOBRE LOS ORÍGENES
VARIOS AUTORES

153
MÁS CUENTOS DE ANIMALES
VARIOS AUTORES

154
MÁS CUENTOS DE ENCANTAMIENTOS
VARIOS AUTORES

155
MÁS CUENTOS DE INGENIOS Y OTRAS TRAMPAS
VARIOS AUTORES

156
EL COMISARIO CASTILLA, SIEMPRE A TODA PASTILLA
AUTOR: RAINER CRUMMENERL
ILUSTRADOR: KLAUS PUTH

157
EL RESCATE
AUTORES: CARLOS VILLANES E ISABEL CÓRDOVA
ILUSTRADORA: ANA AZPEITIA

158
EL PUCHERO DE ORO. EL CASCANUECES Y EL REY DE LOS RATONES
AUTOR: E. T. A. HOFFMANN

159
CUENTOS DE LA ALHAMBRA
AUTOR: WASHINGTON IRVING

160
PAÍS DE DRAGONES
AUTORA: DAÍNA CHAVIANO
ILUSTRADOR: RAPI DIEGO